开启
创意设计之门

Opening the Door of
Creative Design

刘秀伟 著

化学工业出版社
·北京·

内容简介

本书是一部了解如何有技巧地进行创意设计的入门读物。它以分步走的形式串联全书，"跟着我开发你的大脑""张开思考的双翼前行""敢于否定自己再思考""抓住创造思维深挖掘""用思考解决创意难题"等五部曲的精彩演绎，极力诠释了设计思考的方式与方法，既有创意理论的阐发，也有经典案例的分析，图文相得益彰，旨在为普通高校艺术设计类师生及广告从业者打开一扇通往创意设计的大门。

图书在版编目（CIP）数据

开启创意设计之门/刘秀伟著. —北京：化学工业出版社，2021.8（2023.1重印）
ISBN 978-7-122-39382-1

Ⅰ. ①开… Ⅱ. ①刘… Ⅲ. ①艺术-设计-案例
Ⅳ. ①J06

中国版本图书馆 CIP 数据核字（2021）第 120530 号

责任编辑：李彦玲　　　　　　　　　　　文字编辑：吴江玲
责任校对：王　静

出版发行：化学工业出版社（北京市东城区青年湖南街13号　邮政编码100011）
印　　装：北京瑞禾彩色印刷有限公司
787mm×1092mm　1/16　印张8　字数151千字　2023年1月北京第1版第2次印刷

购书咨询：010-64518888　　　　　　　　售后服务：010-64518899
网　　址：http://www.cip.com.cn
凡购买本书，如有缺损质量问题，本社销售中心负责调换。

定　　价：59.80元

前 言
PREFACE

广告，以策划为先导，以创意为中心，其目的是创作出突出体现产品特性和品牌内涵的设计作品，迎合或引导消费者的心理，并促成其产生购买行为。这是一本写给追求设计思考的创意人的书籍，旨在提升广告从业者和学生在广告创意设计中善用设计思考，以创意解决难题。

绝妙精彩的创意构想不是"天才"头脑中的灵光乍现！创意是对固有思维印象和固有思维记忆的改变，是对固有视觉印象和视觉记忆的颠覆。广告大师詹姆斯·韦伯·杨将创意的产生比喻为"魔岛的浮现"，而其本质是旧元素的新组合。事实上，多数创新都来自严格的训练。一张宣传海报、一场广告活动、一份广告计划，这些突破性的构想都不靠灵光乍现，而是长期知识和信息积累的结果，以及对每天所遇到的各种挑战始终保持着积极拥抱的态度。

本书是著者在 23 年教学经验基础上撰写的一本广告与设计思考的论著。希望本书能对读者起到抛砖引玉的作用，为大家在广告创意设计中提供设计思考的方式与方法。书中的不足和疏漏之处，敬请专家学者和广大读者批评指正。

刘秀伟

2021 年 2 月

目 录
CONTENTS

第一步
跟着我开发你的大脑

一、培养直觉力，抓住灵机一动

二、拓展想象力，调动你的右脑

三、激发创造力，收获丰硕果实

学生优秀获奖作品

左脑，策略，理想，逻辑思考，有凭有据，决定对锚，指引方向；右脑，创意，感性，放胆想象，出奇制胜，决定力道，紧抓眼球！半个脑子做不出好广告，只有左右兼顾，才能一鸣惊人！

设计离不开时代，离不开受众。时代在变，设计思想也在变。未来的设计师需要考虑多方因素，多维整合设计思想将成为未来设计师的又一门新课程。思：左脑，以语言处理信息，负责逻辑理解、记忆、时间、判断、排列、分类、分析、书写、推理、抑制、五感（视、听、嗅、触、味觉）等，思维方式具有连续性、延续性和分析性。因此左脑可以称作"意识脑""学术脑""语言脑"。想：右脑，以图像处理信息，形象思维，是创造力的源泉，是艺术和经验学习的中枢，负责空间形象记忆、直觉、情感、身体协调、视知觉、美术、音乐节奏、想象、灵感、顿悟等，思维方式具有无序性、跳跃性、直觉性等。被誉为"右脑先生""世界右脑开发第一人"的斯佩里认为右脑具有图像化机能，如企划力、创造力、想象力；与宇宙共振共鸣机能，如第六感、透视力、直觉力、灵感、梦境等。右脑像万能博士，善于找出多种解决问题的办法，许多高级思维功能取决于右脑。把右脑潜力充分挖掘出来，才能表现出人类无穷的创造才能。所以右脑又可以称作"本能脑""潜意识脑""创造脑""音乐脑""艺术脑"。

培根说："人类主要借机遇或直觉，而不是逻辑创造了科学和艺术。"我们都知道，右脑的存储量比左脑的大很多。然而现实生活中绝大多数人仅仅只是使用了自己的左脑。科学家们指出，终其一生，大多数人只运用了大脑的 3%~4%，其余的百分之九十几都蕴藏在右脑的潜意识之中，这是一个多么令人吃惊和遗憾的事实！人的大脑蕴藏着极大的潜能，这种潜能至今还"沉睡"着，所以深入挖掘左右脑的智能区非常重要，而大脑潜能的开发重在右脑的开发。左脑是人的"本生脑"，记载着人出生以来的知识，管理的是近期的和即时的信息；右脑则是潜能激发区，会突然在人类的精神生活的深层展现出迹象。右脑是创造力爆发区，不但有神奇的记忆能力又有高速的信息处理能力，右脑发达的人会突然爆发出一种幻想、一项创新、一项发明等。

有的人是左脑型人，有的人是右脑型人。你是左脑型设计师，还是右脑型设计师？网络上有很多有趣的实验。那么如何开发和训练右脑？现代脑科学发现，大脑半球对身体的运动和感觉是"交叉控制"的，于是利用"左脑管身体右边，右脑管身体左边"的原理，在日常生活中多用左手刺激右脑开发，比如，左手刷牙、用剪刀、用餐、拿钥匙开门等，或使用左手做一些其他的事情。在空闲时，经常听一些轻音乐，欣赏绘画作品，或者是进行一些涂鸦方面的综合训练，都有利于开发右脑的潜能。

"世界大脑先生"托尼·巴赞说："必须在 40 分钟左右的时间内，让思想尽快地流动起来。由于大脑必须高速工作，就松开了平常的锁链，再也不管习惯性的思维模式，因而就激励了新的、通常也就是很明显的荒诞的一些念头。这些明显的荒诞的念头应该总是让它们进去，因为它包括了新眼光和打破旧的限制性

习惯的关键。"

由此可见，想象力是一种非常重要的能力，设计师是最具想象力的一种人。我们要想发挥出最大的潜能，就要想办法发挥出右脑的所有功能，所以，开动大脑的第一步就是要先开动你的右脑，利用一些正确的方法及使用一些潜意识音乐、电影，有意识地锻炼左手来刺激你的右脑，让你的左右脑协调运作，使你变得更聪明，更有智慧，从而创造出超越思维局限的优秀设计作品。

好，深呼吸！现在就让我们开始吧……

一、培养直觉力，抓住灵机一动

直觉力是根据对事物的生动知觉印象，猛然觉察出事物的本来意义，使问题得到突然的醒悟。直觉思维是一种与生俱来的能力——每个人都具有。只是在灵光一现的时候，很多人潜意识里会出来很多限制，会去分析，破坏直觉力的最终效果。所以，开放与接受的程度是接收灵机一动唯一的限制，开放地去相信，万事皆有可能。直觉思维是一种发自内心的声音，是不经过理性分析便做出结论的跳跃性思维。直觉思维后天往往很难培养，甚至可以说，随着我们经验的增多，逻辑推理能力的增强，直觉能力还会有所下降。因此，每一个设计者需要不断培养自己的直觉力，唤醒直觉，使之具有超级洞察力，成为打开潜意识之门的钥匙，有效刺激潜意识，超越理性的认知方式，让直觉成为向导，聆听直觉的声音，优化感知力，让直觉引导自己用安静的心灵去体验。培养直觉力的关键是学会如何准确、可靠地运用它；怎样不断地清理消除负面的限制，更准确、更可靠地使用自然所赋予的直觉力，当灵光闪现时，用最快的速度去抓住，做出更好的设计方案，接受总是引导你走在正确方向上的高层智慧、高层智能的指导。

二、拓展想象力，调动你的右脑

想象力是在人头脑中创造一个念头或思想画面的能力。想象力是人能在过去已有形象的基础上，在头脑中创造出新形象，进而进行思维加工的能力。比如当你说起汽车，我们马上就想象出各种各样的汽车形象来就是这个道理。因此，想象一般是在掌握一定知识的基础上完成的。想象力作为一种创造性的认识能力，是一种强大的创造力量，它从实际自然所提供的材料中，创造出第二自然。想象不仅将事物幻想得比眼见的更伟大、更奇、更美，还能觉察到事物的内涵。也正因为有想象力，我们才能创造，才能在头脑中创造一个念头或思想画面。在创造性想象中，运用想象力去创造希望去实现的一件事物的清晰形象，接着，继续不断地把注意力集中在这个思想或画面上，给予它以肯定性的力量，直到最后它成为客观的现实。

想象力不是生来就有的先天素质，而是后

天开拓的结果，它是完全能够培养的一种能力。一个缺乏想象的人，将不可避免地幽闭在他个人狭窄的情感圈子里。而拓展想象力的最好方式就是通过右脑的形象思维来完成。首先，要学习相关的课程，积累丰富的知识和生活经验；其次，要保持和发展自己的好奇心，万万不可因怕出洋相或怕他人说"想入非非"而放弃自己的设想；再次，应善于捕捉创造性想象和创造性思维的产物，进行思维加工，使之变成有价值的成果。正如爱德华·狄伯诺所说，我们要"避免文字造成的僵滞，有一个很好的办法，就是在思考的时候，脑海里尽量多用'图形'，少用文字。这是一种很有价值的思考习惯，因为视觉上的'意象'远较文字来得有流动性、可塑性，使我们能够更自由地思考"。由此可见，这印证了爱因斯坦的名言："想象力比知识更重要，因为知识是有限的，而想象力概括了世界上的一切，推动着社会进步，并且是知识进化的源泉。"

当下，我们正处于这样一个困境：一方面，由加速变化导致的不确定性程度不断提高；另一方面，我们需要相当正确的最有可能的未来图像。因此，描绘最有可能的未来的可靠图像已是全国，甚至是全世界刻不容缓的急事。形象思维是我们普遍使用的一种思维方式。为了艺术或知识的创造的目的，需要形成有意识的观念或心理意象的能力，今天比以往任何时候都更需要幻想、梦想和预言，即对潜在的明天的想象。人们提出的绝大多数意见和方法当然

都将是不完善的，技术上是不可能的。然而，创造的奥秘就是要先不怕出傻点子、馊主意，然后让人们对所有意见进行严格的批评和评价。对未来的想象需要这样一个环境：允许人们出错，大家可以自由地发表各种新见解、新设想，然后再对它们加以批评，筛选出我们需要想象的最佳空间。这些都需要右脑的形象思维。英国学者哈默尔说："右脑的图像思维能力是惊人的，调动右脑思维的积极性是科学思维的关键所在。"

在长期的教学中发现，练习在闭上双眼的情况下沉淀你所有的思想，想象面前看到的栩栩如生的画面，是一种很有帮助的方法。尝试闭上双眼，根据设计主题的要求想象自己在主题画面里，想象的画面越多越好。接下来选一个你认为理想的画面，尝试想象你看到的这一画面中的细节。注意各种色彩、质地，去触摸。它们摸起来是什么感觉？你听到了什么？闻到了什么？温度感觉是怎样的？

每一位杰出的音乐家或艺术家都会告诉你，当他们在创造伟大的音乐作品或艺术品的时候，他们的头脑中没有任何杂念，他们完全沉浸在当时的创作之中，感受意识的流动。这就相当于运动员们所说的"现场感（being in the zone）"。你可以通过对你此刻做的任何事情（不管是在吃饭、洗碗、整理床铺，还是在做别的什么事）倾注全部的注意力，来尝试练习把全部意识仅集中在当前时刻的能力。沉思可以起到很大帮助。

三、激发创造力，收获丰硕果实

创造力是一系列连续的复杂的高水平的心理活动，是人类活动中最高级的形式，是人类特有的一种综合性本领。它要求人的全部体力和智力的高度紧张，以及创造性思维在最高水平上进行。人可以老而益壮，也可以未老先衰，关键不在年龄，而在于创造力的大小。创造的成果是人类成就的巅峰。一个人是否具有创造力，是一流人才和三流人才的分水岭。创造力较高的人通常有较高的智力，但智力高的人不一定具有卓越的创造力。西方学者研究表明，智商超过一定水平时，智力和创造力之间的区别并不明显。创造力高的人对于客观事物中存在的明显失常、矛盾和不平衡现象易产生强烈兴趣，对事物的感受力特别强，能抓住易为常人漠视的问题，推敲入微，意志坚强，比较自信，自我意识强烈，能认识和评价自己与别人的行为和特点。因此，它是由知识、智力、能力及优良的个性品质等复杂因素综合优化构成的。脑科学家研究证明，右脑与创造功能密切相关。一个人如果在日常工作和生活中，对某件困惑已久的事情突然有所感悟，或者突然豁然开朗，其实这都是右脑潜能发挥作用的结果。

创造力是一种产生新思想，发现和创造新事物的能力。它是成功地完成某种创造性活动所必需的心理品质。它与一般能力的区别在于它的新颖性和独创性。测定它的主要标志之一是发散思维，即无定向、无约束地由已知探索未知的思维方式。按照美国心理学家吉尔福德的看法，当发散思维表现为外部行为时，就代表了个人的创造能力。例如，创造新概念、新理论，创作新作品都是创造力的表现。人类的文明史实质是创造力的实现结果。可以说，创造力就是用自己的方法创造新的、别人不知道的东西。

作为设计师，如果你想具有超凡的创造能力，首先，要有吸收知识的能力、记忆知识的能力和理解知识的能力。吸收知识、巩固知识、掌握专业技术及实际操作技术、积累实践经验、扩大知识面、运用知识分析问题，这些都是创造力的基础。众所周知，人的大脑是不能制造出信息的，所以创造力是对已有知识的再加工过程。知识丰富有利于更多更好地提出创造性设想，对设想进行科学的分析、鉴别与简化、调整、修正；有利于创造方案的实施与检验；有利于克服自卑心理，增强自信心，这是创造力的重要内容。其次，既要有敏锐、独特的观察力，高度集中的注意力，高效持久的记忆力和灵活自如的操作力，也要有创造性思维能力，还要具备掌握和运用创造原理、技巧和方法的能力等。这些都是构成创造力的重要部分。再次，要具有坚强的意志和高尚的情操。它们是创造活动中所表现出来的优良素质。优良素质对创造极为重要，是构成创造力的又一重要部分。综合多人研究的结果，表明高创造力者具有如下一些人格特征：兴趣广泛，语言流畅，具有幽默感，反应敏捷，思辨严密，善于记忆，

工作效率高，从众行为少，好独立行事，自信心强，喜欢研究抽象问题，生活范围较大，社交能力强，抱负水平高，态度直率、坦白，感情开放，不拘小节，给人以浪漫印象。这些都是发挥创造力的重要条件和保证。正如司汤达所言："一个具有天才的人——具有超人的性格，绝不遵循通常人的思想和途径。"总之，知识、智力、能力和优良的个性品质是构成创造力的基本要素，它们相互作用、相互影响，共同决定创造力的水平。无可否认，运用创造力、进行自由的创造活动，是人的真正的功能。人在创造中找到他的真正幸福，证明了这一点。

美国心理学家阿玛拜尔说："要想富有创造性就必须要感知敏锐，能打破知觉定势和思维定势，记忆广阔，能在不同信息间产生联想，欣赏和理解复杂性，富于想象等。"这就是说创造力与直觉、想象、联想、敏锐、悟性有关，而这正是右脑所擅长的功能。

目前，有关创造力的研究日益受到人们的重视，但由于侧重点不同，出现两种认识创造力的倾向：一是不把创造力看作一种能力，认为它是一种或多种心理过程，从而创造出新颖和有价值的东西；二是认为它不是一种过程，而是一种产物。一般则认为它既是一种能力，又是一种复杂的心理过程和新颖的产物。不论从哪个角度出发，只要你能把创造潜能充分发挥出来，你的作品就会令人眼前一亮，画面语言就会令受众怦然心动。"世界上所有美好的事物都是创造力的果实。"

学生优秀获奖作品

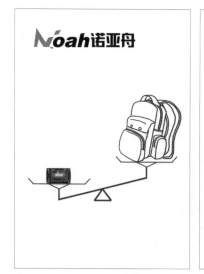

图 1-1 / 第六届中国大学生广告艺术节学院奖 / 入围奖 / 诺亚舟学习机 / 作者：陈翀 / 指导：刘秀伟

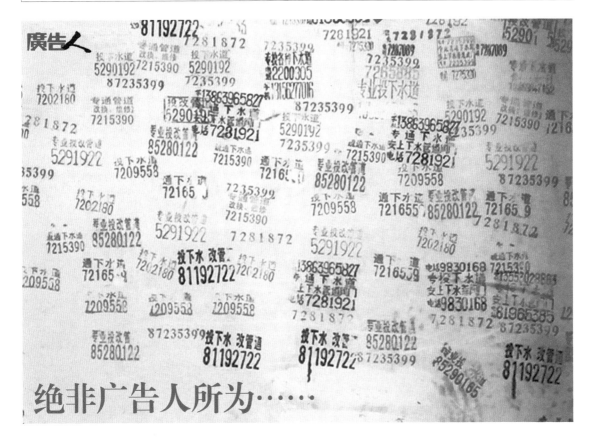

图 1-2 / 第六届中国大学生广告艺术节学院奖 / 金奖 / 绝非广告人所为 / 作者：王又平 / 指导：刘秀伟

① 金鸡益母草为女性用药 ♀，以缓解女性经期不适及治疗女性妇科病。

② 多数女性在经期时，都会出现痛经等症状，而妇科病也同样令众多女性感到痛苦、不适，这些状况都令女性坐立不安，如坐针毡。

如坐针毡 → "针" → ⨁ （图钉）

③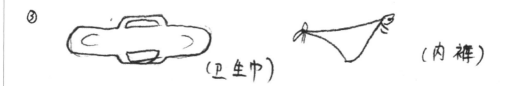

（卫生巾） （内裤）

卫生巾、内裤为与女性私处接触最为紧密的二件物品。

④ 图钉 ＋ 卫生巾 →

图钉 ＋ 内裤 →

以此作为反衬，强调出"金鸡益母草"的药物特点，生动有趣。

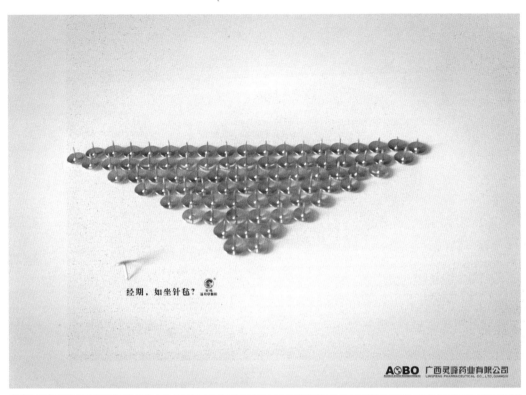

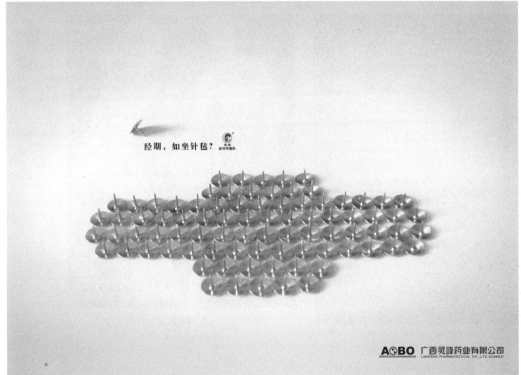

图1-3 / 第六届中国大学生广告艺术节学院奖 / 金奖 / 金鸡益母草：内裤篇 卫生巾篇 / 作者：魏敏 吴纪伟 / 指导：刘秀伟

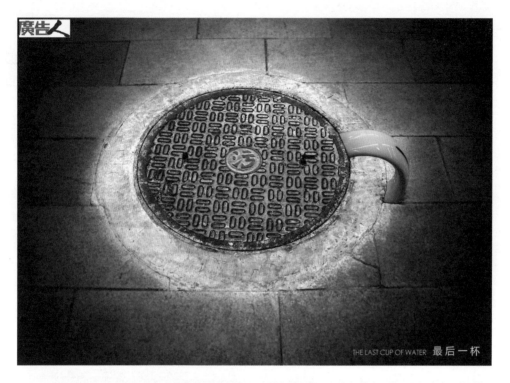

图1-4 / 第六届中国大学生广告艺术节学院奖 / 入围奖 / 广告人：最后一杯 / 作者：刘顺利 / 指导：刘秀伟

图1-5 / 第六届中国大学生广告艺术节学院奖 / 入围奖 / 今晚网：处处过滤 重重防备 / 作者：刘顺利 / 指导：刘秀伟

图1-6 / 第六届中国大学生广告艺术节学院奖 / 入围奖 / 中国元素：抛绣球 / 作者：孟竟 / 指导：刘秀伟

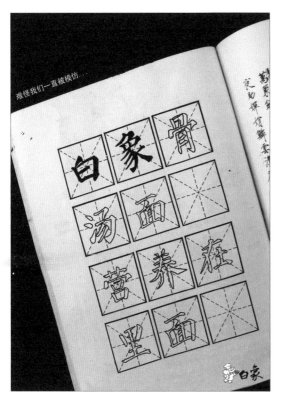

图 1-7 / 第六届中国大学生广告艺术节学院奖 / 入围奖 /
字帖篇 / 作者：曲晓艺 高瑞涛 / 指导：刘秀伟

图 1-8 / 第六届中国大学生广告艺术节学院奖 / 入围奖 /
波司登：情系温暖一冬天 / 作者：张觅 赵云龙 / 指导：
刘秀伟

图 1-9 / 第六届中国大学生广告艺术
节学院奖 / 入围奖 / 中国元素：占位 /
作者：张妍 / 指导：刘秀伟

图 1-10 / 第六届中国大学生广告艺
术节学院奖 / 入围奖 / 风尚志：开启
时尚新理 / 作者：赵梓彤 / 指导：
刘秀伟

图 1-11 / 第六届中国大学生广告艺术
节学院奖 / 入围奖 / 诺亚舟：以前 现
在 / 作者：郑婉琪 / 指导：刘秀伟

《广告人》杂志是一本设计类的杂志。

1. 用人随意的运动
构成连续，表明《广
告人》思维的灵活。

2. 用纸箱 将两个人
的头罩住，表明了集体
智慧的重要。

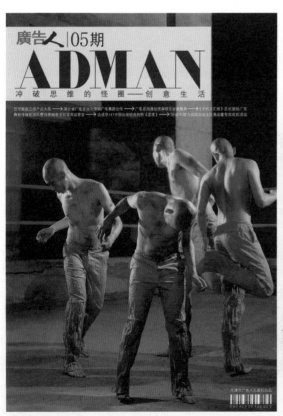

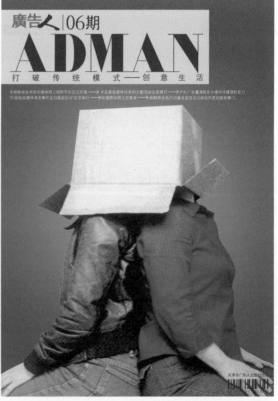

图1-12 / 第七届中国大学生广告艺术节学院奖 / 银奖 /《广告人》杂志封面：《广告人》杂志第五期、第六期 / 作者：王潮莹 /
指导：刘秀伟

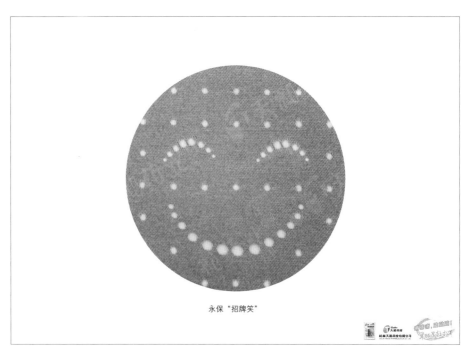

图 1-13 / 第七届中国大学生广告艺术节学院奖 / 入围奖 / 天和药业：QQ 表情篇 / 作者：潘章其 /
指导：刘秀伟

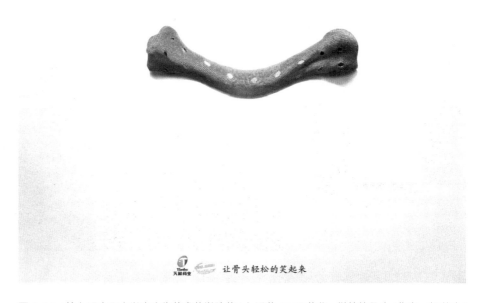

图 1-14 / 第七届中国大学生广告艺术节学院奖 / 入围奖 / 天和药业：微笑的骨头 / 作者：颜世琼 /
指导：刘秀伟

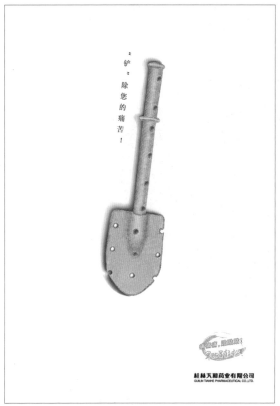
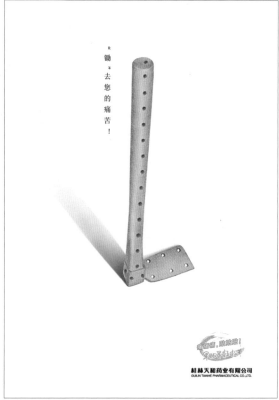

图1-15 / 第七届中国大学生广告艺术节学院奖 / 入围奖 / 天和药业：铲子篇 锄头篇 / 作者：张维芳 / 指导：刘秀伟

图1-16 / 第七届中国大学生广告艺术节学院奖 / 入围奖 /《广告人》公益广告：关爱残疾人 / 作者：张颖 / 指导：刘秀伟

图 1-17 / 第七届中国大学生广告艺术节学院奖 / 入围奖 / 娃哈哈非常可乐：门篇 / 作者：刘璇 / 指导：刘秀伟

图 1-18 / 第七届中国大学生广告艺术节学院奖 / 入围奖 / 娃哈哈非常可乐：痕迹篇 / 作者：孟昭东 / 指导：刘秀伟

图 1-19 / 第七届中国大学生广告艺术节学院奖 / 入围奖 / 娃哈哈非常可乐：婚礼篇 / 作者：赵延初 栗绍峰 / 指导：刘秀伟

图 1-20 / 第七届中国大学生广告艺术节学院奖 / 入围奖 / 《广告人》：方向 / 作者：裴秀媛 / 指导：刘秀伟

图 1-21 / 第七届中国大学生广告艺术节学院奖 / 入围奖 / 《广告人》：公共厕所篇 / 作者：潘章其 / 指导：刘秀伟

图1-22 / 第七届中国大学生广告艺术节学院奖 / 入围奖 /《广告人》公益广告：请关注他们 肢残篇 盲人篇
聋人篇 / 作者：崔欣晔 / 指导：刘秀伟

图1-23 / 第七届中国大学生广告艺术节学院奖 / 入围奖 / 珍视明滴眼液：开卷有益 / 作者：栗绍峰 赵延初 / 指导：
刘秀伟

图 1-24 / 第七届中国大学生广告艺术节学院奖 /
入围奖 / 安徽卫视：剧行天下 爱传万家 / 作者：
迟晨 / 指导：刘秀伟

图 1-25 / 第七届中国大学生广告艺术节学院奖 /
入围奖 / 思圆方便面：思圆 / 作者：衣效滟 / 指导：
刘秀伟

图 1-26 / 第七届中国大学生广告艺术节学院奖 / 入围奖 / 珍视明：UFO 篇 水怪篇 / 作者：高瑞涛 王益军 /
指导：刘秀伟

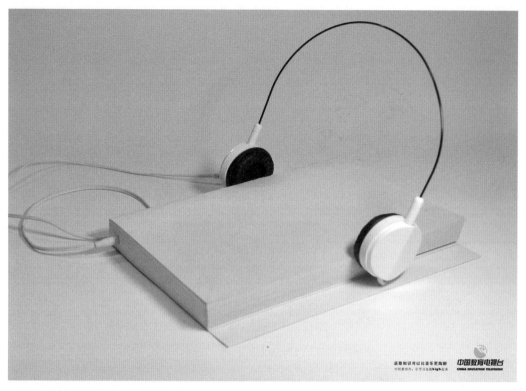

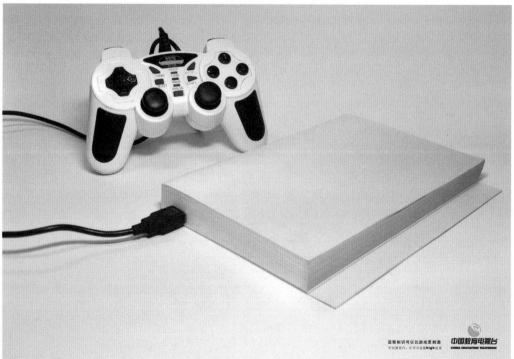

图 1-27 / 第八届中国大学生广告艺术节学院奖 / 佳作奖 / 轻松系列：耳机篇 游戏篇 / 作者：高瑞涛 王大伟 / 指导：
刘秀伟

图1-28 / 第八届中国大学生广告艺术节学院奖 / 佳作奖 / 多嘴: 男篇 女篇 / 作者: 高瑞涛 曲晓艺 黎信宇
赵子萌 黄芳 / 指导: 刘秀伟

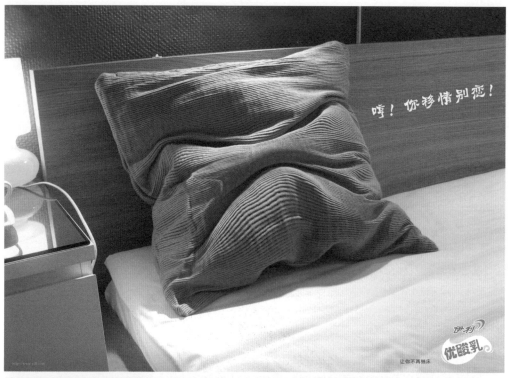

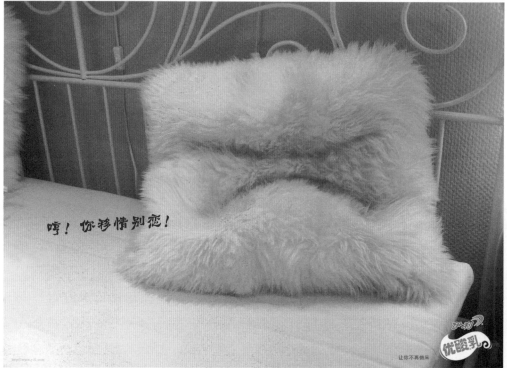

图1-29 / 第八届中国大学生广告艺术节学院奖 / 佳作奖 / 抱枕：男主人篇 女主人篇 / 作者：高瑞涛　曲晓艺 /
指导：刘秀伟

图 1-30 / 第八届中国大学生广告艺术节学院奖 / 佳作奖 / 小手网络电视：男篇 女篇 / 作者：高瑞涛　曲晓艺 /
指导：刘秀伟

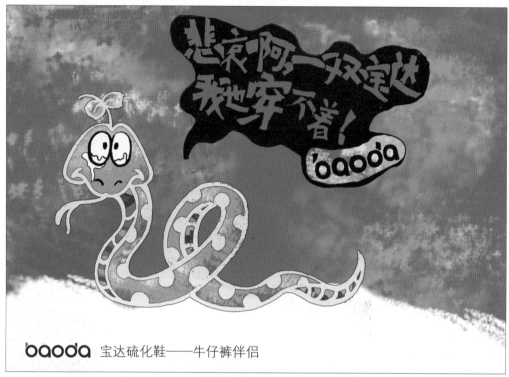

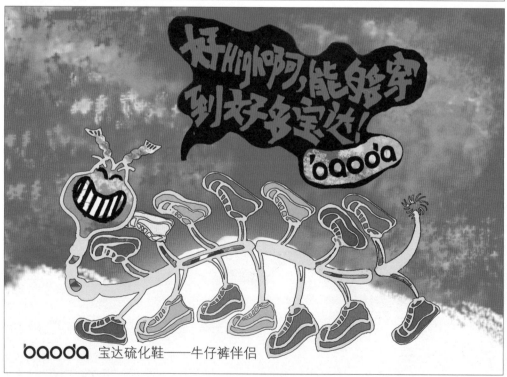

图 1-31 / 第八届中国大学生广告艺术节学院奖 / 佳作奖 / 宝达：鞋蛇篇 蜈蚣篇 / 作者：李魏 刘皎 / 指导：刘秀伟

第二步
张开思考的双翼前行

一、设计欢迎"为什么"时代的来临

二、设计需要大脑在逆向中"冲浪"

三、新眼光看平常事,张开思考的双翼

学生优秀获奖作品

思考是智慧的象征。你思考，你有智慧。一个善于独立思考的人，才能品尝到金秋的琼浆玉液，享受丰收的喜悦。作为设计人员，在学习、创作的过程中能否有所进步的主要的因素是思考。作为万物之灵的人的一大标准就是具备"思考"或"思维"的能力。思考对一个人的成长极为重要，正如伟大的物理学家爱因斯坦所说："学会独立思考和独立判断比获得知识更重要。不下决心培养思考习惯的人，便失去了生活的最大乐趣。"思考是思想的翅膀，是综合素质的体现，思考能力强的人才能放飞翅膀前行。就设计作品而言，任何一个有意义的构思都出于思考，任何一个缜密的策划也都出于思考。思考就是对某一个或多个对象进行比较深刻、周到的分析、综合、推理、判断等思维的活动。说通俗一些，就是我们常说的想一想、想事情，是在表象、概念的基础上进行分析、综合、判断、推理等认识活动的过程。诚然，人类的思维活动有很多，有效思维和创造思维都属于第一个层次，只有超越思维才属于第二个层次。而要把自己的思维提升到超越思维的层面上，最重要的是养成一个喜欢动脑子、独立思考问题的好习惯，有一个灵活的头脑，学会遇到问题能广思考和深思考。只有思考才能领悟到事情的全部。英国经验主义大师培根在其随笔中写道："青年人思想活跃，富有创造力和想象力，有时灵感有如神助。"展现在受众面前的许许多多的设计作品已经并将继续证明不会"思考"、不会"学习"的人逃脱不了"下岗"的命运。

时下，我们需要探索的是如何培养学会独立思考的能力、有独立的思想和见解以及掌握灵活的思维方式。独立思考的习惯并不是与生俱来的，教育家提倡要培养学生独立思考的习惯，这就像起床后要叠被子是一种生活习惯一样，这种习惯在学生成长过程中的作用比一般的生活习惯都重要。通过实践我们得出结论，在培养学生各方面的能力中，独立思考能力是核心能力之一。思考是分析解决问题的通道，能够独立思考的人才能独立地去分析、解决问题，由此可见，独立思考是培养综合素质的必备条件。思考和灵性之间是有联系的。这里的"灵性"指的不是某种宗教信仰，而是人类的精神、人类的根源。拿破仑·希尔把它称为"无穷的智慧"，狄巴克·乔布拉（Deepak Chopra）称之为"纯意识"。

一、设计欢迎"为什么"时代的来临

要想把自己培养成为一个会思考的人，就必须给自己的思维插上翅膀。首先是遇到设计课题时不要先尽力去寻找答案，而是要多问几个"为什么"，时时让自己的大脑里有一根像问号一样的弦，这样做能帮助我们探索得更多。还可以在思考这些课题时回想自己以前的经验并进行推理，这能帮助我们提高独立思考的能力和学习能力。让头脑运转起来，使思维能随机应变，举一反三，不受功能固着等心理定势的干扰，从而产生超常的构想，提出新观念。能够在设计之初提出几个"为什么"的

问题，进而完成缜密的思考，这应该就是设计师和设计者的区别吧。因为设计师在做设计之前首先要用脑子思考的是"为什么要做这个设计，做这件事情的目的是什么"，而非直接接受指令动手去做。我们来看看设计的"Who 5 What"原则。所谓的"Who"指的是这是卖给谁的（Who's the purchaser），这是设计的基础。

① 这是什么（What's this）？

② 这叫什么（What's the name）？

③ 这是干什么的（What's the use）？

④ 这有什么不同（What's the difference）？

⑤ 这给消费者带来什么好处（What's the advantage）？

其中，前三个"What"是一个设计作品要传达的最基本的信息，后两个"What"是在设计中提升所宣传的商品与现有商品的差别的基本手段。

接下来我们再来分享一下，支付宝的设计师在做设计之前开动脑筋所写的一份"为什么要设计的概要"（可后期迭代）。

① 你理解到的：为什么要做这个设计，出发点和目的是什么。重点的体验目标是什么。

② 这个设计要满足受众的什么或哪些需求，用什么或哪些功能设计来满足。先满足什么需求，再满足什么需求。

③ 在解决需求的众多功能中，设计重点有哪些。重要性的先后顺序是什么。

④ 这个设计在系统中和其他设计的关联点有哪些，需要其他设计作品什么样的配合。

⑤ 该设计中需要做好哪些数据统计点，这些数据可以说明什么。

⑥ 设计时间表和计划。

而现实中，有很多设计师认为这样做没什么必要，这种想法是要根除的。因为不论是设计的"Who 5 What"原则还是"为什么要设计的概要"，其实就是设计师沉淀下来所思考的设计构思，是设计之前的计划和策略。如果上述这些事情不做，设计很容易局限于细节，甚至在思路的源头上直接走偏。只有设计师和用户在"为什么做这个设计"上达成了一致，设计师才有可能充分彻底地发挥自己在每个点的设计能力，最终设计出设计结果超出用户所期望的设计作品。

当然，我们并不是说要求设计师去做战略决策、做规划。这里的"为什么"并不是对设计师的束缚，而是一种恰当的标准，是一种思考方式。设计看似是一件天马行空的事，可毫无根据、毫无标准的思考只会使思维混乱，进而产生许多不顾及用户体验的设计作品，这个时候所产生的设计作品可能仅仅是设计师的个人表达，是他（她）个人的情感宣泄，而对于用户可能就毫无意义。

想成为成功的设计师必须思考在设计过程中的思路。设计者应该学会问"为什么"。搞清楚"设计为什么"，也许比完成一个自己想象中的完美设计更重要。

二、设计需要大脑在逆向中"冲浪"

设计是思考的体操，思考是智力的核心。设计作品不仅取决于社会的发展，更取决于设计者本身的思考。用作品打动人心，设计思考不只关乎风格；善用设计思考，人人都可能成为设计者，以创意解决难题。设计思考不仅能改变你我的生活，更能激发创新。而从思考的运动方向上来看，逆向思考是设计中一种非常行之有效的思考方式。当大家都朝着一个固定的思维方向思考问题时，而你却独自朝相反的方向思索，这样的思维方式就叫逆向思考，我们也叫它求异思考，质疑思考。其特点表现在：善于从不同的立场、不同的角度、不同的侧面去进行探索，当某一思路受到阻碍时，能够迅速地转换到另一种思路上去，从似乎无道理中寻找出道理。正如法则与规律是给初学者制定的，法则与规律又是给思考者突破的。当设计人员经过努力从正向理解了某个概念、法则后，若能适当引导他们进行逆向思考，将思考推向深层，往往会跨进新的知识领域。英国当代著名艺术理论家贡布里希从信息论的角度曾做过如下阐述："当来自外界的刺激与我们的预期相符合时（即秩序感强），则新信息量小，我们的注意力易松懈；不符合时（即非秩序），则新信息量大，我们的注意力易集中。"鲁道夫·阿恩海姆在《艺术心理学》中也指出："如果有某种特定的需要，无秩序也可以是吸引人、诱惑人的。它提供了一种天然的不规则的自由形式，而且本身就是对组织严密化之受害者的一种慰藉和解脱。"

众所周知，设计人员经常会遭遇设计瓶颈。这里所说的设计瓶颈是当设计人员接到课题后试图以一种惯有的逻辑、方法和道路去解决问题，难免不顺遂，不经意间落入了一个圈套，我们叫完美圈套。这个圈套其实就是设计的瓶颈，设计人员此时已经成为套中人，处于"山重水复疑无路"的困境之中不知再从何处入手，这时，我们能做的就是一二三，向后转，运用逆向思考的方法，突破生活中长期经验积累所形成的视觉定势。一旦逆向思考到的视觉信号与既有经验定势相异，甚至反其道而思之，向对立面的方向发展，从问题的相反面深入地进行探索，眼前的悖异形象就会与脑中的定势习惯产生强烈的冲突，彻底解放思想，往往会出现"柳暗花明又一村"的美景。循规蹈矩的思考和按保守办法解决问题虽说容易，可容易使想法僵化、刻板，摆脱不掉习惯的束缚，获得的常是部分司空见惯的答案。也就是说，任何事物都具有多方面属性。由于受过去经验的影响，大家易发现熟悉的一面，而对另一面却视而不见。逆向思考能克服这一障碍，常是出人意料，给人以耳目一新的感觉。其实，相对于某些问题，尤其是一些特殊问题，从结论往回推，倒过来思考，从求解回到已知条件，反过去想或许会使问题简单化，使解决设计瓶颈问题变得轻而易举，乃至正是这个原因而有所发现，并开创出惊天动地的奇迹来，这是逆向思考和它的魅力。

世界级的视错觉大师、被誉为"平面设计

教父"的日本著名设计家福田繁雄创作的许多作品都是逆向思考的杰作,其中以"和平"为主题的招贴,将发射出的炮弹富有创意地反向运行到战争发动者自己的炮筒里,寓意玩火者自取灭亡,很好地表达了主题的深刻内涵。作品表现出的是一种深邃的智慧、一种对战争与和平的独特思考和创意,以及别开生面的悬念叙述,都无不令人从视觉上、心理上引起极大的震撼。另外一件作品是美国加利福尼亚公路边的柯达胶卷广告,它不惜用巨型的滴着黄油的玉米构图,色彩艳丽的超大形象显示了胶卷的逼真效果。巨大的玉米(平面画图)和矮小的清扫黄油的工人(立体塑像)构成大小比例异常、平面立体结合的变体造型,既有生活气息,又有极强的视觉刺激性,当地的司机都推该广告为效果极佳的广告。这种根据主题与创意需求而采用的逆向思考方法,比较适合某种题材特定内容的表现,在揭示主题内涵、使图形更具哲理和令人回味方面也有独到之处,有利于强化设计作品的视觉冲击力,起到出奇制胜的视觉传达作用。

"艺术创新离不开逆向思维,总要强调自己是崭新的东西,与原有的传统立异、不相容"。逆向思考就是为追求设计思考的设计人员提供打造蓝图的一种思考方式,协助将设计思考这种以创意解决难题的做法带进生活、设计和服务之中,为社会整体和企业挖掘新的方案。

三、新眼光看平常事,张开思考的双翼

孔子说过:"学而不思则罔"。这句话说明了学习与思考的关系,强调了思考的重要性。而许多人把知识当成"不能移动的重物"。俗话说,举事闯道第一人谓原创,算天才;第二位依样画葫芦,属庸才;第三者再做,便是蠢材了!争做天才,不做庸才,莫做蠢材,这道理我们都懂,且人人也都这么说。但是怎样才能避免不做庸才和蠢材呢?我认为应得益于对平常事的观察与思考。也就是说,会观察才能让你的思考跳跃。设计不只是创作漂亮的作品和美化周围的环境,设计思考还依赖于精准的洞察力,洞悉如何使用空间以及占据这些空间的物件和服务,在别人只看到复杂混乱的地方发现模式,从看似无关的碎片中综合出新想法,化问题为机会。《艺术心理学》中也提到:"艺术想象是自由的,但这自由并非是随心所欲。艺术想象既然是以人的生活表象为材料的,它运用这些材料去连缀艺术整体的时候,也就必须合乎这些材料相互组合的自身规定性。"下面我们列举两个看似是数学上的例证,但是如果你是一个会观察、思考的人,不难从中领悟到设计张开思考的真谛。

例1 如果问:"4是8的一半吗?"通常人们会回答说:"是。"如果接着再问:"0是8的一半,对吗?"经过一段时间的思考后,

大多数人才同意这一说法 (8 是由两个 0 上下相叠而成的)。这时如果再问："3 是 8 的一半，是吗？"人们很快就会看到将 8 竖着分为两半，则是两个 3。

例 2　数学课上，老师出了一道题："8 减 6 是 2，8 加 6 也是 2，有这种可能吗？请给以证明。"一位男孩站起来作答："在数学上，8 减 6 是 2、8 加 6 也是 2 是不可能的。一个不可能的问题被提出来，肯定有它可能的因素，所以 8 加 6 也是 2 是可能的。数学上既然没有这种可能，生活和自然中肯定有这种可能。譬如，上午 8 点的 6 小时之前是凌晨 2 点，上午 8 点的 6 小时之后是下午 2 点。"

例证短小精练，是否会在你目瞪口呆之后，刷新你的头脑。由此可见，从新的视角来寻找看似不相干的事物与事物之间的差异性和关联性，摆脱固有的思考模式是超越思考的起点，是对两种不同性质的事物的全部或局部进行具有特定意义的"性质跃迁"。当我们学会了转换思考的角度，就会更好地看到问题与情境之间的关系。如果我们能够正确地将这种超越线性规则的非逻辑视觉语言用于设计中，必将会产生化平淡为神奇的魅力，使设计作品产生独特、新奇的效果，并具有深刻的思想和丰富的内涵。它能使原有的形象超越物质的表面属性而进入人类的精神层面，引发人们的联想，产生情感的共鸣。爱因斯坦说："你能不能观察到眼前的现象，不仅仅取决于你的肉眼，还要取决于你用什么样的思维，思维决定你到底能观察到什么。"

让我们用新的眼光来重新认识、思考身边一些习以为常的事物，会犹如春风乍起，吹皱一池春水；好比水中投石，激起千层浪花，打破学生脑海中的平静，使之涟漪阵阵，波澜迭起。而我们一旦习惯于这种思考过程，当再次遇到问题时，就会自然而然地想到用不同的思考方式来为自己遇到的新挑战、新情境或新问题找到解决方案。思考是灵动的，给思考插上翅膀，它就能飞起来。每一个伟大的艺术家所创造的都是一个全新的世界，在这个世界里，一切原来为人们所熟悉的事物都具有了一种人们从未见过的外表。这种新奇的外表并没有歪曲或背离这些事物的本质，而是以一种扣人心弦的新奇性和具有启发作用的方式，重新解释了那些古老的真理。

下面测试一下你的思考是否拥有翅膀吧。请回答以下三个问题：在我们平常的课堂中，当老师讲出正确答案后，你有没有想到主动质疑，认为老师的观点可能是错误的呢？当你面对困难觉得无法解决时，你有没有想到采用另外的方法去克服困难呢？当你有了奇思妙想，你是不是把它们随时记下来，坚信有一天会实现呢？上面的问题中只要有一个你的回答是肯定的，那么祝贺你，你拥有了珍贵的思考的翅膀。如果没有，请留心观察我们周围的一切，用新眼光看待平常事，思考一定会展开翅膀给你带来一个创造的世界！

学生优秀获奖作品

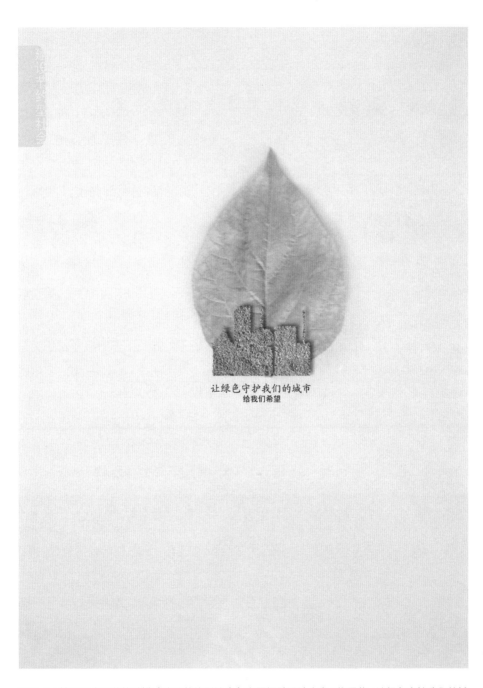

让绿色守护我们的城市
给我们希望

图 2-1 / 第二届全国节能减排（建设节约型社会）主题招贴设计大赛 / 优秀奖 / 让绿色守护我们的城市 / 作者：吕芳芳 / 指导：刘秀伟

东西南北、纸鹤、纸飞机都是用纸叠成的玩具.

东西南北

纸鹤

纸飞机

再生纸具有可循环利用的特性, 十分环保

再生纸 ⟳ 循环使用
环保

用再生纸折成以上三种玩具, 不仅保护环境, 节约能源, 而且同样也能够得到乐趣. 既开心, 又环保.

使用再生纸 = 开心 ◡ + 环保

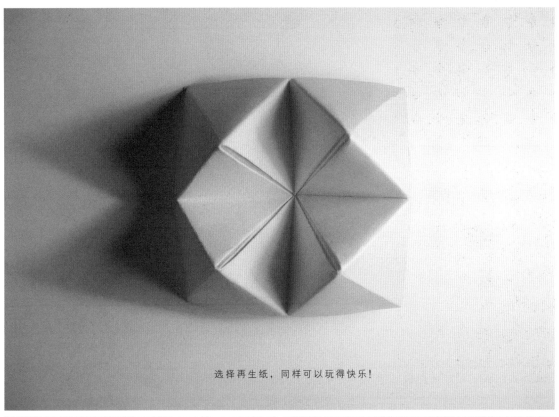

选择再生纸，同样可以玩得快乐！

选择再生纸，同样可以得到祝福！

选择再生纸，同样可以飞得很远！

图 2-2 / 第二届全国节能减排（建设节约型社会）主题招贴设计大赛 / 最佳表现手法奖 / 纸张再生，创意无限 / 作者：韩翠霞 / 指导：刘秀伟

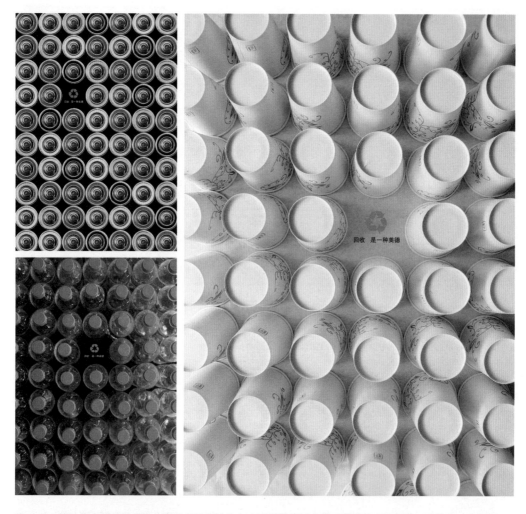

图 2-3 / 第二届全国节能减排（建设节约型社会）主题招贴设计大赛 / 优秀奖 / 回收是一种美德：电池篇
瓶盖篇 纸杯篇 / 作者：高瑞涛 曲晓艺 / 指导：刘秀伟

图 2-4 / 第二届全国节能减排（建设节约型社会）主
题招贴设计大赛 / 入围奖 / 拼车 / 作者：崔欣晔 / 指导：
刘秀伟

图 2-5 / 第二届全国节能减排（建设节约型社会）主
题招贴设计大赛 / 入围奖 / 未来的能源在哪里 / 作者：
崔欣晔 / 指导：刘秀伟

图 2-6 / 第二届全国节能减排（建设节约型社会）主题招贴设计大赛 / 入围奖 /
节能减排：马路吸尘器篇 上学篇 / 作者：董迪 / 指导：刘秀伟

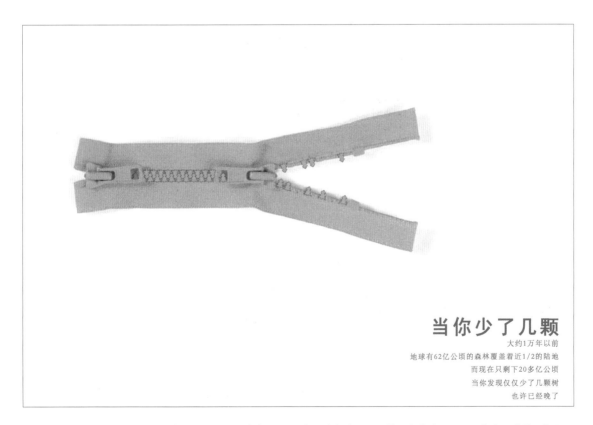

图 2-7 / 第二届全国节能减排（建设节约型社会）主题招贴设计大赛 / 入围奖 / 当你少了几颗 / 作者：户航 / 指导：
刘秀伟

图 2-8 / 第二届全国节能减排（建设节约型社会）主题招贴设计大赛 / 入围奖 / 家·迷失 / 作者：邱珊　孙晓棠 /
指导：刘秀伟

图 2-9 / 第二届全国节能减排（建设节约型社会）主题
招贴设计大赛 / 入围奖 / 塑料袋篇 / 作者：王益军 / 指导：
刘秀伟

图 2-10 / 第二届全国节能减排（建设节约型社会）
主题招贴设计大赛 / 入围奖 / 堂吉诃德：风车篇 /
作者：王益军 / 指导：刘秀伟

节能减排 → "减" → "剪" → 剪刀 → 剪刀 剪东西的动作

工厂的废气. 汽车的尾气 污染环境. 用剪刀将其
剪掉. 从唤醒人们的环保意识。

图 2-11 / 第三届全国节能减排（建设节约型社会）主题招贴设计大赛 / 特等奖 / 汽车篇 工厂篇 / 作者：李睿 / 指导：刘秀伟

① 刚出生还在襁褓中的婴儿总是被人细心呵护, 害怕他受到任何伤害。

② 环保
↓
绿色植被的减少

③ 将绿叶放入襁褓中, 希望人们感受到它如同婴儿般需要呵护。

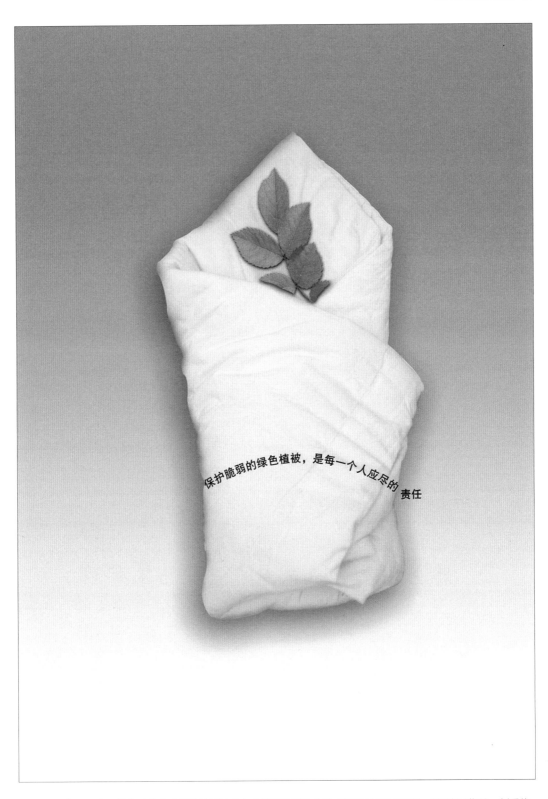

图 2-12 / 第三届全国节能减排（建设节约型社会）主题招贴设计大赛 / 银奖 / 宝贝 / 作者：赵延初 / 指导：刘秀伟

火柴 。 铅笔， 筷子 。

都是由树木制成的。

将三者以树木 的形象表现，

引起人们对资源的节约使用。

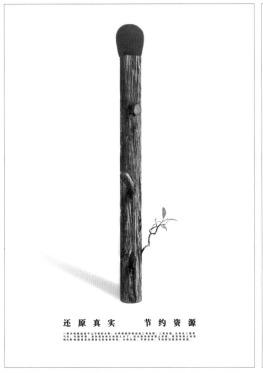

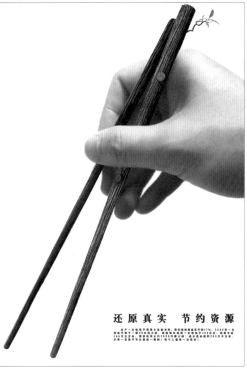

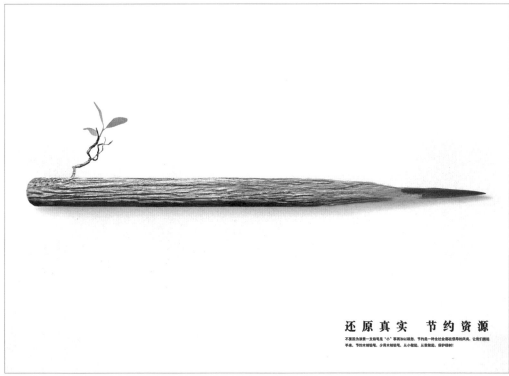

图 2-13 / 第三届全国节能减排（建设节约型社会）主题招贴设计大赛 / 银奖 + 最佳视觉效果奖 / 还原真实 节约资源 / 作者：陈厚 / 指导：刘秀伟

① 节能减排 → 树木

②

斧头、刨子是砍伐树木，毁坏木材的工具。

③ 绿叶象征环保，将其环绕在斧头、刨子上，希望人们关注环保，注重"节材"

图 2-14 / 第三届全国节能减排（建设节约型社会）主题招贴设计大赛 / 银奖 / 斧头篇 刨子篇 / 作者：潘章其 / 指导：刘秀伟

图 2-15 / 第三届全国节能减排（建设节约型社会）主题招贴设计大赛 / 优秀奖 /《价格篇》：扫把篇 拖把篇 竹织扫把篇 /
作者：潘章其 / 指导：刘秀伟

图 2-16 / 第三届全国节能减排（建设节约型社会）主题招贴设计大赛 / 优秀奖 / 牙签 1 牙签 2/ 作者：张颖 桑迪 袁宝超 /
指导：刘秀伟

图 2-17 / 第三届全国节能减排（建设节约型社会）主题招贴设计大赛 / 入围奖 / 日出篇 / 作者：吴培 闫超 / 指导：刘秀伟

图 2-18 / 第三届全国节能减排（建设节约型社会）主题招贴设计大赛 / 入围奖 / 保护树木：抽纸 / 作者：吴培 闫超 / 指导：刘秀伟

图 2-19 / 第三届全国节能减排（建设节约型社会）主题招贴设计大赛 / 入围奖 / 象棋篇 / 作者：吴培 闫超 / 指导：刘秀伟

图 2-20 / 第三届全国节能减排（建设节约型社会）主题招贴设计大赛 / 入围奖 / 少一分排放 多一分绽放 / 作者：李睿 / 指导：刘秀伟

图 2-21 / 第三届全国节能减排（建设节约型社会）主题招贴设计大赛 / 入围奖 / 一张纸，一层皮 / 作者：栗绍峰 / 指导：刘秀伟

图 2-22 / 第三届全国节能减排
（建设节约型社会）主题招贴设
计大赛 / 入围奖 / 节能减排：鸡米
花 / 作者：刘璇 / 指导：刘秀伟

图 2-23 / 第三届全国节能减排
（建设节约型社会）主题招贴设计
大赛 / 入围奖 / 纸，应该是这样用
的 / 作者：张雪婷 / 指导：刘秀伟

图 2-24 / 第三届全国节能减排
（建设节约型社会）主题招贴设
计大赛 / 入围奖 / 谁是绿色的终结
者 / 作者：周立娜 / 指导：刘秀伟

图 2-25 / 第三届全国节能减排（建设节约型社会）主题招贴设计大赛 / 入围奖 / 最后的城市：海洋篇 沙漠篇 /
作者：崔欣晔 / 指导：刘秀伟

图 2-26 / 第三届全国节能减排（建设节约型社会）主题招贴设计大赛 / 入围奖 / 我要"绿色"1 我要"绿色"2/
作者：孙月静 / 指导：刘秀伟

图 2-27 / 第三届全国节能减排
（建设节约型社会）主题招贴设
计大赛 / 入围奖 / 生活品 奢侈品 /
作者：代丽丽 / 指导：刘秀伟

图 2-28 / 第三届全国节能减排
（建设节约型社会）主题招贴设
计大赛 / 入围奖 / 救护还是伤害 /
作者：牛莉 / 指导：刘秀伟

图 2-29 / 第三届全国节能减排
（建设节约型社会）主题招贴设
计大赛 / 入围奖 / 滴滴珍贵 / 作者：
赵延初 / 指导：刘秀伟

图 2-30 / 第三届全国节能减排（建设节约型社会）主题招贴设计大赛 / 入围奖 / 本 灯 / 作者：王汝菲 / 指导：
刘秀伟

图 2-31 / 第三届全国节能减排（建设节约型社会）主
题招贴设计大赛 / 入围奖 / 我们的空气 / 作者：牛莉 /
指导：刘秀伟

图 2-32 / 第三届全国节能减排（建设节约型社会）主
题招贴设计大赛 / 入围奖 / 鸟巢 / 作者：潘章其 / 指导：
刘秀伟

图2-33 / 第三届全国节能减排（建设节约型社会）主题招贴设计大赛 / 入围奖 / 不要让我们的孩子这样认识动物：小鹿篇
小鸟篇 小鱼篇 / 作者：张颖 赵楠 / 指导：刘秀伟

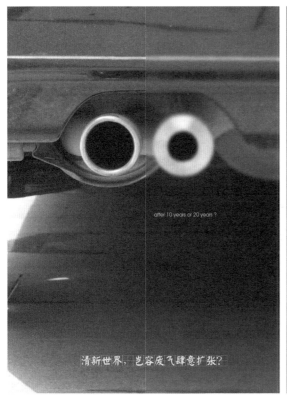

图2-34 / 第三届全国节能减排（建设节约型社会）主题招贴设计大赛 / 入围奖 / 废气篇 污水篇 / 作者：杜霖垚 乐玲玲 /
指导：刘秀伟

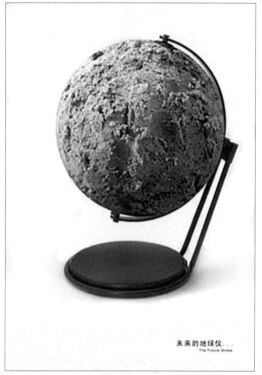

图 2-35 / 第三届全国节能减排（建设节约型社会）主
题招贴设计大赛 / 入围奖 / 未来的地球仪 / 作者：陈厚 /
指导：刘秀伟

图 2-36 / 第三届全国节能减排（建设节约型社会）主题
招贴设计大赛 / 入围奖 / 拥者不等于用者 / 作者：崔小清 /
指导：刘秀伟

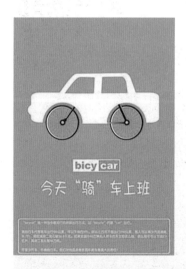

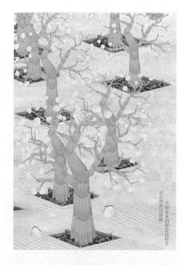

图 2-37 / 第三届全国节能减排（建
设节约型社会）主题招贴设计大赛 /
入围奖 / 今天"骑"车上班 / 作者：
李梦峰 / 指导：刘秀伟

图 2-38 / 第三届全国节能减排（建设
节约型社会）主题招贴设计大赛 / 入
围奖 / 精打细算节材 / 作者：鲁丽丽 /
指导：刘秀伟

图 2-39 / 第三届全国节能减排（建
设节约型社会）主题招贴设计大赛
/ 入围奖 / 未来的树 / 作者：郑婷 /
指导：刘秀伟

第三步
敢于否定自己再思考

绝妙精彩的创意构想是从天才的脑袋里闪现成形的。不！事实上，多数创新都来自严格的训练。一款新脚踏车、一场广告活动、一份糖尿病防治计划，或一项鼓励全国减重的方案，这些突破性的构想都不靠灵光乍现，而是来自不断研究，以及面对每天所遭遇到的种种挑战保持积极拥抱的态度。"在事物的发展过程中，相对于肯定来说，否定是较后的也是较高的环节。否定的环节包含着肯定的环节，有着更为丰富的内容，从而更能体现事物发展的辩证性质。这种包容肯定于自身的否定即是辩证的否定"。"辩证的否定是旧事物向新事物的转变，是从旧质到新质的飞跃，是事物前进发展的杠杆。" 这里所说的虽然是哲学观点，但在一定层面上也揭示了设计创作中如果想创造出超凡脱俗的设计作品就应当灵活运用哲学中辩证的否定观。下面我们用一个简单的例证来说明这个问题。当我们拿到一个设计课题，它是"我爱中国，我爱北京"的主题招贴。看到这个课题后，绝大多数人头脑中闪现的都是北京天安门的城楼。其中一大部分人会错误地把这种惯性思考当成灵光乍现，很快地投入到创作之中，开始寻找设计素材，在没有网络、书籍的情况下，这样的人首先想到的一定是人民币。接下来我们会发现，从画面的精细度上看，找到五分钱的人比找到二分钱、一分钱的人制作的画面会更精细一些，这其中的原因，不说你也会知道（五分钱的图案大一些、清楚一些）。在这里可以很肯定地告诉大家，这不是设计的创意，这是物理性思考，这是纵向思考的习惯，虽然这样的设计会提高设计的人民性和大众性，

但如果你真的这样去做，真可谓设计师的悲哀。此外，一小部分人在否定了上述这个设计思路后，使用横向思考的方法，寻找新的画面语言，他们会想到长城、故宫、天坛、华表，这些画面语言虽然从和主题相同的直系亲缘的层面上升到旁系亲缘的层面，但还是没有跳出如何表现中国、北京的大的框架。可以再次肯定地说，这也不是创意。其三，只有少数人在否定之否定的基础上进行交叉思考，想到了北京皇家建筑的红墙碧瓦、民居建筑中的四合院、东西为巷的灰墙胡同。这种思考虽有发展，也是既能体现北京又能表现中国的符号，但很容易和其他的创意撞车，出现雷同、相似的画面语言。其四，为数不多的人会在否定之否定的基础上再次否定自我，发出思考的信号，用以点带面的形式来表现，想到了天安门城楼上朱漆的大门和乳钉纹，飞檐走壁的龙之三子嘲风、九子螭吻，四合院门前的门墩和抱鼓石，宅院门内的影壁墙，并将两个点作结合，甚至把三四个点有机地连接起来，实现突破，将思考拉开，从而就形成一个新的思考路线。往往过程很困难，可是一旦突破，日夜盼望的好创意就会出现。所以说，否定自我所推动的是思考的发展和创新，视觉语言的表达不是直线进行的，而是由一系列矛盾在对立统一中相互扬弃、相互转化而形成的螺旋形上升的形式进行的，体现了创意思考在发展中的继承性和前进性。

辩证的否定是事物的自我否定，是发展和联系的环节，是既克服又保留，是扬弃，是否定和肯定的统一。肯定中有否定，没有纯粹的抽象的肯定，如果肯定一切，事物就不能发展。

否定中又包含肯定，亦无纯粹的抽象的否定，怀疑一切，否定一切，事物就会中断，就会失掉联系，亦不能发展。这里我们可以理解设计其实是在肯定中寻找否定的因素，在否定中寻找肯定的因素。也就是说在设计过程中，设计者要灵活运用设计中的"加法"与"减法"。诚然，设计中无论是使用"加法"还是"减法"，最终的成败都在于结果，而看不见过程。但是，设计过程思考的路线如何却是决定设计成败的关键所在。

"加法""减法"是很容易理解的名词，加则多，减则少。把加法和减法的形式形象地应用在招贴设计中，简单地说就是阐明设计创作中最关键元素的应用方法问题。设计师是做"加法"设计，还是做"减法"设计？目前，这是一个令人困惑的问题。纵观当代平面大师的设计作品，我们不难发现这样一个规律：他们的作品在发展期时一般采用"加法"设计。其中的原因可能会和现在一个学设计的学生一样，追求的是画面的饱满。而在成熟期基本上都是选择减法，画面简洁明了，用最少的语言说出最复杂的问题，我们一般使用"返璞归真"来解释设计师晚年的力作。从中我们也不难看出，这也是他们在接近设计顶峰时对原有设计理念的一种否定、一种飞跃。因此，学习者初入设计之中要选择做"加法"，而非直接上手从事"减法"设计。如果我们一味地追求学习大师成熟期的作品，作一张没有问题，作两张也不会有问题，作第三张会有一些难度但基本上也能完成，作第四张、第五张、第六张……在这里引用一句中国古人的话："事不过三。"

当你作到第十张以后，你一定会拿着一张白纸告诉我们，这张白纸有非常大的想象空间，你想它是什么它就是什么。这就像是我们曾经听到过的一个笑话。一幅油画作品，名曰《牛吃草》。可它实际上就是一个白色的画布。观者问："草呢？"言曰："牛吃了。"再问："牛呢？"言曰："吃完草走了。"这虽然是个笑谈，但其中还是有一定的道理。所以，在这里要多说几句提醒学习者：在还没打好根基并对设计理念、设计语言还不敢说全面了解和掌握的情况下，切忌使用"减法"设计。对于招贴的设计语言来说，设计师在设计思考过程中经常采用"加法"或"减法"的设计方式，依据设计师的创作意图恰如其分地增添或删减设计中的细节部分，根据受众的不同心理和需求使设计作品复杂化或简单化，从关键的切入点操刀加减法的运用，使创意作品达到更加传神的艺术表现。但无论采取什么设计手段和方法，只要诉求点和主题吻合，都能打造出优秀的设计作品。

一、融合全局把设计做"丰满"

这里所说的"丰满"，不是要你大力做加法，增加所谓的视觉信息，把设计的画面填满，而是在设计的过程中把你能想到的和主题有关的想法放射出来。"加法"设计实际上是设计的学习过程，要多动脑子、多思考，"不怕点子多，就怕腹中空"，考虑的东西越多，可供选择的余地就越大。所以说，"加法"设计是开放式

设计、扩展式设计，它有利于丰富主题、丰满画面，同时对于积累设计经验、充实素材和不断更新、启动灵感是有益的。但没有经过思考的罗列不仅不会产生创意，反而会使主题不明确、个性风格不突出。因此，运用"加法"设计关键在于如何把握一个"度"。许多设计师都善于应用"加法"进行创作设计，原因是"加法"设计的基础元素具有原创性和自然状态，因而，更能够发挥和体现设计者的思想、理念。即在立意上要多想点子，多下功夫，考虑多种手法，探索多种形式；在构思时要善于领导标新，切忌趋同。"加法"设计是从简单到复杂的过程，例如，把砖按一定的方式砌在一起就形成建筑，就会出现砖块所没有的新质，这就是组合质变规律，美就产生在结构新质中。

但是，一般的设计师以为"'加法'设计＝汗水＋时间"，这是完全错误的理解，而正是这种误解使他们总想用一件作品来说明自己的全部，唯恐他人不明白，所以在设计的过程中不断地添加、不断地注意每一个细节，把什么都明明白白地"写"在这一件作品上组成一个庞大的"怪胎"。他们的初衷是唯恐不够引人注目，总觉得自己加的东西多一分就可能会更吸引人。要知道任何一件作品不可能把什么都说清楚，也不可能说明你的全部思想，即便是一幅历史长卷图画，也不能说明你了解和认识的一切。况且在一个设计作品中，你什么都说了也就等于什么也没说，主题思想失掉了，就等于说了一堆废话，自然也就没有自己的特色和风格，因为你说了太多别人的话，作品自然也就不是你的了。受众并不需要设计师作为"第

三者"横加插足，多嘴多舌。因此，在"加法"设计中我们要特别注意的是资源、要素的整合。而对基础要素的开发与整合正是设计师自我否定的思考过程。我们可以通过五个步骤来完成。其一，以设计主题概念为中心，对概念进行分析；立足消费者，洞察他们的心理，与他们一起思考、一起感受，让各种元素在脑中像过电一样。其二，从此点出发，开辟出若干不同路线，首先把思考拉开。其三，沿着不同路线开发元素，根据生活经历与常识，将可能发生的元素沿着路线放射并快速记录下来，进而捕捉闪光的元素。其四，剔出无关主题的那些想法，只留下支撑主题的那些想法，构成无数个灵感点。或者沉思一下，让大脑产生新的观点，继而进行第二次重构。其五，将几个有趣的闪光点连接起来，发展成一个创意雏形，继而提炼创意文案及广告语言。由此可见，盲目地做加法是不自信的表现。无节制地一味做加法追求"丰满"是很危险的，虽然有时为了抓住有利的要素，"加法"设计需要无限度地放大你的思考，但归根结底设计必须认识到准确、到位才是根本，这时我们要学会放弃，也就是前文所说的自我否定。

此外，关于"加法"设计，在这里我们还提出一个理念，那就是"有益的加法"。有益的加法不是堆砌，而是锦上添花，是拓展对设计有利的因素，放大其倍数效应。"加法"设计的应用都必须坚持有益原则，即每一种增加都应该达到对设计作品锦上添花的艺术效果。生硬的加法就如同给在陆地上行走的动物加上翅膀。比如猎豹，它本是陆地上瞬间奔跑速度最快的动物，给它加上翅膀不仅不会让它跑得

更快，反而会让人感觉奇怪和不伦不类。而恰如其分地运用加法，往往能实现逼真的艺术效果，在追求"丰满"的理念上达到唯美、唯真。例如中国传统图形中的龙纹、凤纹，它们是人类组合出来的动物纹饰，实际上也就是中国最早的有益的"加法"设计。设计师不管增加什么有益元素，都应该从其基本特征出发，在确保真实的基础上展开创意设计。1+1=2 是数学老师告诉你的，1+1=3 是生活告诉你的，1+1=5 是设计告诉你的，有益的加法绝不是无意识地添加和拼凑，它需要的是交融，进而消除事与事、物与物之间的"边界感"，从而达到设计理念的延展性。

二、提炼设计中的简洁与灵动

设计有时候不都是用"加法"，"减法"也很重要。全是一些漂亮的效果其实跟没有效果没什么两样，到处拼凑起来的作品的风格不是你的设计风格，设计要有风格是靠"减法"，而非"加法"。影响整体效果的元素，再漂亮也要去掉。我们把设计做完以后，建议对自己的设计要进行一种评审活动，这种评审活动就是一种"减法"，就是评判设计得到位与不到位、是否简洁与灵动地体现设计的内涵，这样我们的招贴画面空间才有张力、才有包容性。"大智知止，小智惟谋，智有穷而道无尽哉。""知止而后有定，定而后能静，静而后能安，安而后能虑，虑而后能得。"中国古人早已用他们的智慧总结出了千古名言。如果我们的设计师都能及时"知止"，在设计的过程中、进退取舍中都能先做"加法"，再做"减法"，一定能摆脱观念老化、设计与时代脱节的弊病。

加法容易，减法难！减法要做好难，要做精就更难！艺术最高境界的标志之一就是简约之美，就是做减法。"减法"能还原设计的本质，最高明的设计，能让不同思考去碰撞，使它们之间的"界面"自然过渡，从而提升设计的品质感。中国画提倡"意到笔不到"，招贴设计也是这样，特别是图形的表现，不能面面俱到，要取其精华，以最简练的视觉语言表现。很多设计在画面空间中使用太多的设计语言，看上去很丰富，但如果掌握不好，就会杂乱，互相影响。高手过招，有时就是一二招见真功，做到收发自如。使用多少素材，要掌握一个合适的"度"，并不是越多越好。设计师要善于驾驭素材，而不是简单地堆砌素材。因此，做设计不只是如何做"加法"，而更应该是如何做"减法"。减到无可再减，就逐渐接近我们心中的完美状态了。

减法的最高境界应该用生活中的玻璃杯中的水来形容，往一杯水里面放一把盐，这时候你看到杯中的盐没有了，而水却咸了。单纯又时尚的"减法"设计，会给受众强烈的视觉冲击，在似与不似的"神美"间有力地提升了设计者表现欲的效果。

"加法"和"减法"设计没有绝对的好和绝对的坏，而是由不同时期受众的审美需求决定的。在追求繁华的时代，人们往往表现出对物质追求的强烈欲望，一般使用"加法"的流

行；在崇尚简洁的时代，人们心淡如水，表现出对一切物质追求的简单化，则使用"减法"的流行。招贴设计同样有这样的规律。

三、设计雕琢，要学会反省

一个优秀的设计人员要学会否定自己。在设计之初要展开头脑风暴，打开设计思路，把能想到、不能想到的东西想全面，做到放得开。而在设计之中要做到沿着一个思路做下去，做到收得回来。这样一放一收，任何一个设计思路都将成为精品。

日本大学大学院艺术学研究所教授黑川雅之认为，设计就是一种创造和破坏之间的平衡。人类的思想透过记忆的积累不断被探索，并且进行价值的抉择，感悟在自由的不安全感和安全的不自由感、美的生活或正确的生活、偶然与计划等中忙忙碌碌，一如既往向前冲的时候，却没有留给自己更多的时间去思考，去思考生活，去思考设计理念。

人在行动的时候，往往会被认为很有力量，其实人在思考的时候最有力量。

让自己静一静，再思考如何去行动！

想一想：如何发掘自己的潜力？

艺术是自我，设计为他人。

想一想：是否挑战过自己？

今天的自己是否超越了昨天的自己？

艺术是自我——艺术是完全自我的表达。

设计为他人——设计需要受众理解、接受和认同，"设计为人民服务"，设计师应将其付诸设计行动之中。

静下心来感悟一下设计，你就会发现，如果你时常为自己寻找一扇打开的窗，时常给自己的心灵浇浇水，你就会感觉到设计真美好，也就会更加珍视自己的设计思想。这时你会发现设计如人生。在人生的旅途中，有时候你会觉得很累，会觉得人生之路的坎坷太多，这个时候正是对你的考验，你要告诫自己：不要因生活中小小的不如意而私下扭曲生命的辉煌，更不能轻易放弃生命的脉搏。相反，你要用心去浇灌自己的生命之花，你要学会在挫折中走向成熟，更要鼓足勇气继续走下去，在前进中不断充实自我，从而把握人生的输与赢，使自己的人生更有意义。设计也是如此。

综上所述，我们可以下这样的结论：设计应该是把"加法"设计做到一定的量的时候再转做"减法"设计，特别是刚接触设计不久的设计师，"加法"设计更是不可少的。"加法"设计体现了设计师对很多东西放在一起的时候的整体把握能力。"减法"设计则是在"加法"设计比较成熟的情况下才能去尝试的设计方式。从理论上来说，"加法"设计比"减法"设计相对来说容易得多。"减法"设计更能体现设计师的功力，要求的是少而精，在整个空间不会出现多余的东西，但空间又会显得很丰富。每个设计师都应该做好"加法"设计之后再做"减法"设计，这是必不可少的过程。只有量的积累才能有质的飞跃，这种飞跃正是由"加法"转向"减法"的自我否定的再思考过程的体现。

学生优秀获奖作品

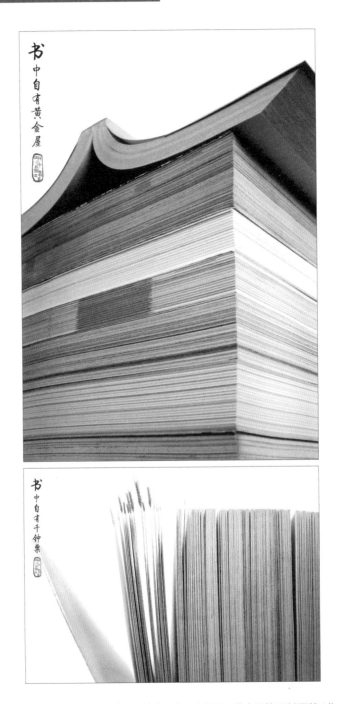

图 3-1 / 第二届全国大学生广告艺术大赛（全国）/ 二等奖 / 世界读书日：黄金屋篇 千钟粟篇 / 作者：孙彭 / 指导：刘秀伟

① 读书日 →

② 读书时，每看完一页，有
一个翻书的动作

③ 将 "翻" 这个动作加以运用，
阐明多读书可以使人的
生活多姿多彩的理念。

生活怎能如纸苍白？ 不去 **翻阅:** 哪会看到 **精彩:**！

书籍是知识的来源，而没有被翻阅的书，依旧如一张空白的纸，只有翻阅，才会获得其中的营养，看到其中的精彩。
热爱读书就是热爱生活，让读书成为一种习惯，打造完美生活，领略有品位的人生。

4月23日，"世界读书日"，邀您一起读书。

图 3-2 / 第二届全国大学生广告艺术大赛（北京赛区）/ 银奖 / 世界读书日 / 作者：王子烨 卢璐 / 指导：刘秀伟

① 由生活中常见的3个标志为设计元素.

② 将代表知识的书典 教师 图书馆与3个标志相结合

书典＋标志→安乐之路

教师＋标志→良师益友

图书馆＋标志→成才入口

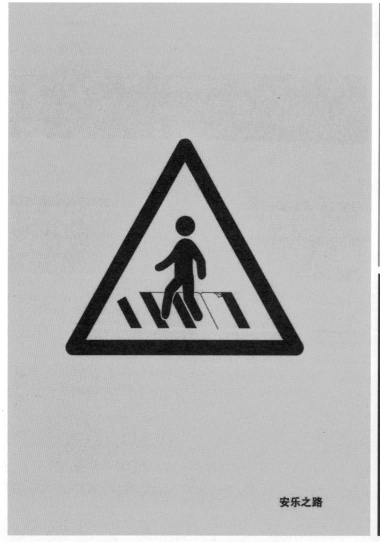

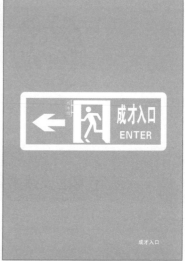

图 3-3 / 第二届全国大学生广告艺术大赛（北京赛区）/ 铜奖 / 标志篇：安乐之路 成才入口 良师益友 / 作者：孔盈 / 指导：刘秀伟

1.书籍与光盘至古今各种信息、资料的载体；

2.有了龙之媒读书网，书和光碟就不再被需要，可以扔掉了；

"扔"—— 垃圾桶

3. 　　反衬出龙之媒读书网
　　　　　　　　　　　　的特点。

图 3-4 / 第二届全国大学生广告艺术大赛（北京赛区）/ 铜奖 / 光碟篇 书本篇 / 作者：王又平 / 指导：刘秀伟

① 读书日 →

② 牛奶营养丰富，促进成长，奶瓶
是饮用牛奶的一种容器

奶瓶

③ 阅读书籍，增长知识，也能
使人成长

奶瓶 + 书 →

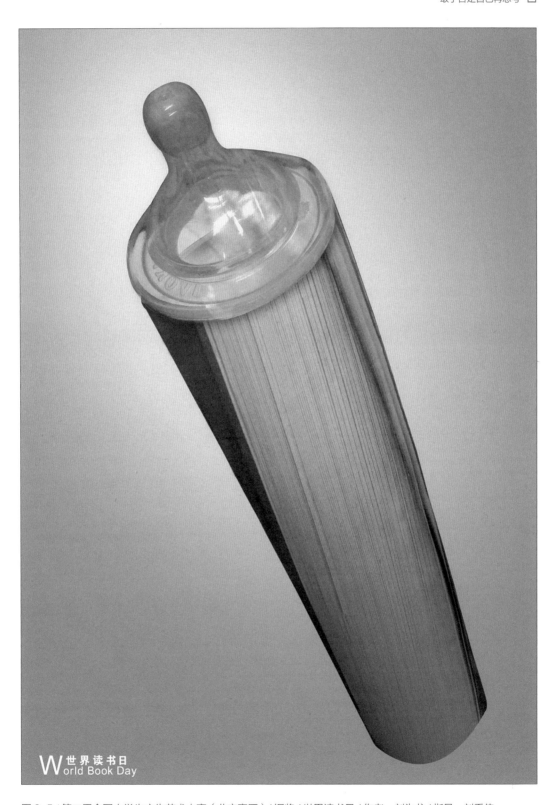

图 3-5 / 第二届全国大学生广告艺术大赛（北京赛区）/ 铜奖 / 世界读书日 / 作者：刘为龙 / 指导：刘秀伟

· "高等教育出版社" 的出版物多为为生教材, 阅读可以在课外

接受教育, 增长知识.

2. 教室是为生接受教育的场所.

3. 使用 "高等教育出版社" 出版物

的为生度比没有使用的高出一筹.

4. 具体到教室场景中, 便运用

为生分别坐在电灯上与椅子上的

高度差, 来表现 "高人一等".

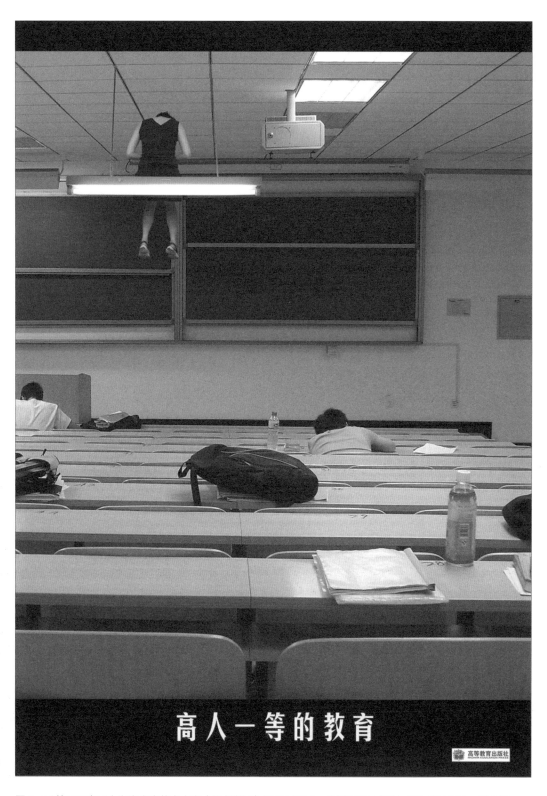

图 3-6 / 第二届全国大学生广告艺术大赛（北京赛区）/ 铜奖 / 高人一等的教育 / 作者：王又平 / 指导：刘秀伟

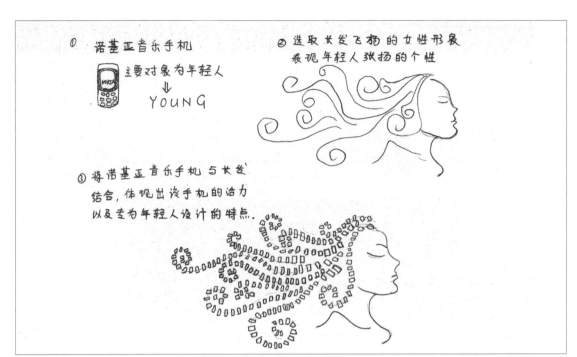

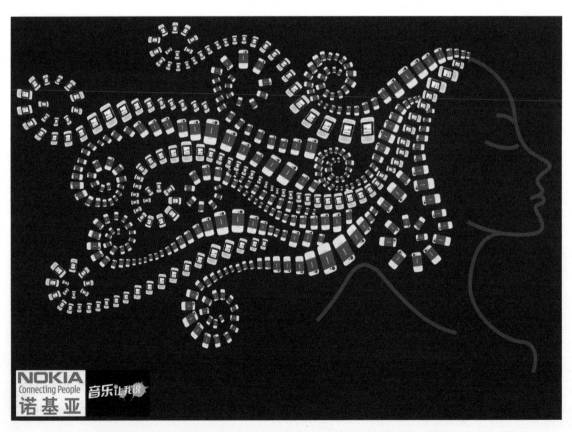

图 3-7 / 第二届全国大学生广告艺术大赛（全国）/ 三等奖 / 诺基亚 / 作者：张钰暄 / 指导：刘秀伟

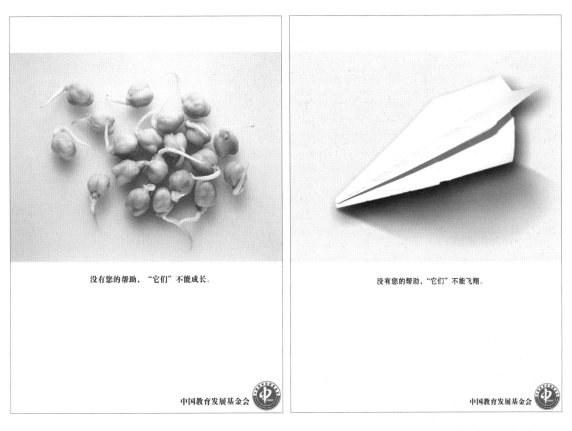

图 3-8 / 第二届全国大学生广告艺术大赛（北京赛区）/ 入围奖 / 豆子篇 飞机篇 / 作者：张觅 赵云龙 / 指导：刘秀伟

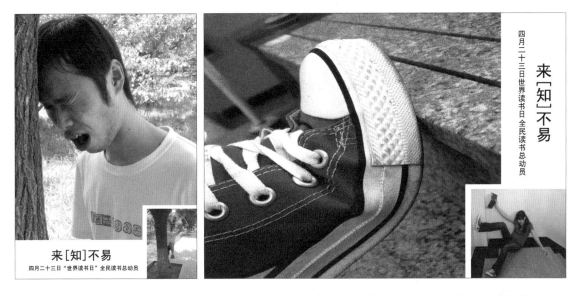

图 3-9 / 第二届全国大学生广告艺术大赛（北京赛区）/ 入围奖 / 世界读书日 / 作者：李松年 胡炀悦 / 指导：刘秀伟

图 3-10 / 第二届全国大学生广告艺术大赛（北京赛区）/ 入围奖 / 黄 梅 戏 / 作者：马晓文 / 指导：刘秀伟

图 3-11 / 第二届全国大学生广告艺术大赛（北京赛区）/ 入围奖 / 汇 洽 涌 源 / 作者：王子烨 卢璐 / 指导：刘秀伟

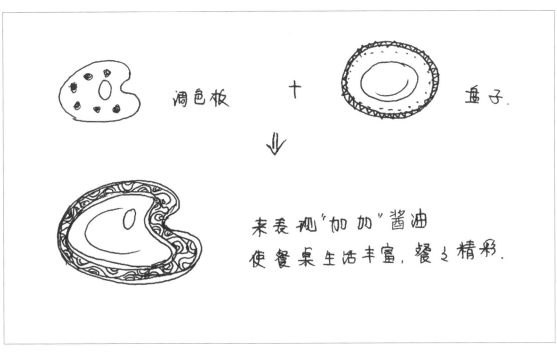

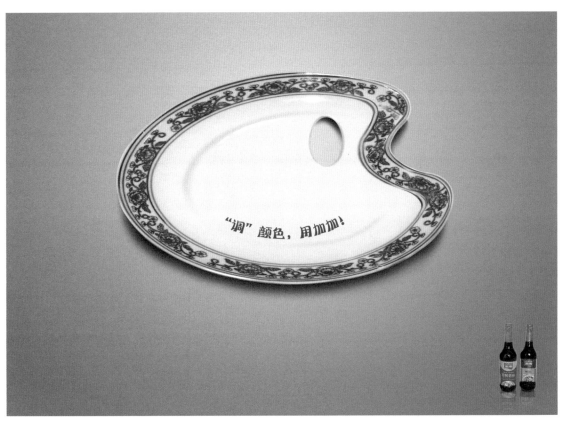

图 3-12 / 第三届全国大学生广告艺术大赛 / 三等奖 / 加加食品：调色盘 / 作者：栗绍峰 赵延初 / 指导：刘秀伟

1. 由电器上的 ▌▌(暂停键)、▶（播放键）的暂停、播放功能与雀巢咖啡的美味享受瞬间相结合。

2. 用咖啡组成 ▌▌、▶，来表达鼎雀巢咖啡饮用带来的精彩时刻。

暂停精彩这一刻，来杯雀巢咖啡……

回味精彩这一刻，须略雀巢咖啡……

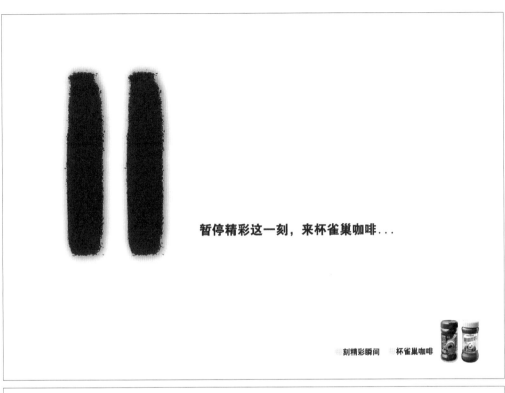

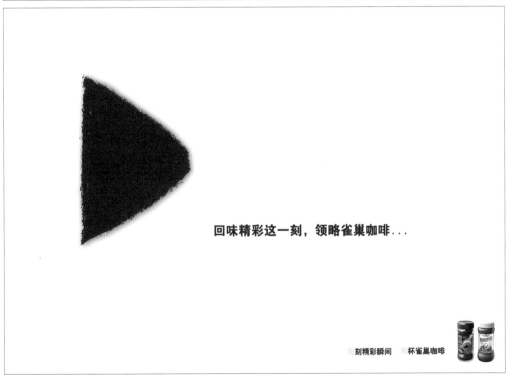

图 3-13 / 第三届全国大学生广告艺术大赛 / 三等奖 / 雀巢咖啡：雀巢咖啡，精彩这一刻 / 作者：简雯 / 指导：刘秀伟

秀色可餐 的 "餐" ⟶

将美丽的风景置于碗中,

表现仙居县的景色优美

秀色可餐

浙江省仙居县

图 3-14 / 第三届全国大学生广告艺术大赛 / 三等奖 / 浙江省仙居县农业局：秀色可餐 / 作者：孙月静 / 指导：刘秀伟

新郎新鲜娘的"新",与水果的"新鲜"的"新"结合，在表明新鲜的同时，也透露出水果的"甜"。

给你最新鲜的体验

给你最新鲜的体验

图 3-15 / 第三届全国大学生广告艺术大赛 / 三等奖 / 浙江省仙居县农业局：新郎篇 新娘篇 / 作者：李雨濛 乔羽 / 指导：
刘秀伟

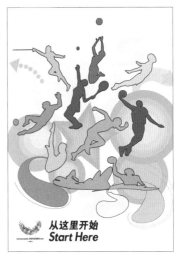

图 3-16 / 第三届全国大学生广告艺术大赛 / 入围奖 /2011 年世界大学生夏季运动会：递 / 作者：裴秀媛 / 指导：刘秀伟

图 3-17 / 第三届全国大学生广告艺术大赛 / 入围奖 /2011 年世界大学生夏季运动会：共同的方向 / 作者：徐小溪 / 指导：刘秀伟

图 3-18 / 第三届全国大学生广告艺术大赛 / 入围奖 /2011 年世界大学生夏季运动会：绚丽青春 / 作者：苏智超 / 指导：刘秀伟

图 3-19 / 第三届全国大学生广告艺术大赛 / 入围奖 / 信心系列：信篇 心篇 / 作者：潘章其 何佳伟 / 指导：刘秀伟

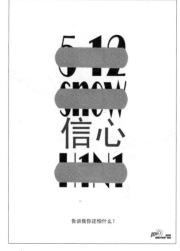

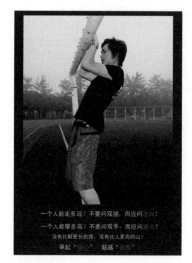

图 3-20 / 第三届全国大学生广告艺术大赛 / 入围奖 / 汉王科技：一切由你填充 / 作者：牛莉 王琳娜 / 指导：刘秀伟

图 3-21 / 第三届全国大学生广告艺术大赛 / 入围奖 / 公益广告信心：创可贴 / 作者：裴培 / 指导：刘秀伟

图 3-22 / 第三届全国大学生广告艺术大赛 / 入围奖 / 公益广告信心：举起"信心"，超越"自我" / 作者：徐艳 / 指导：刘秀伟

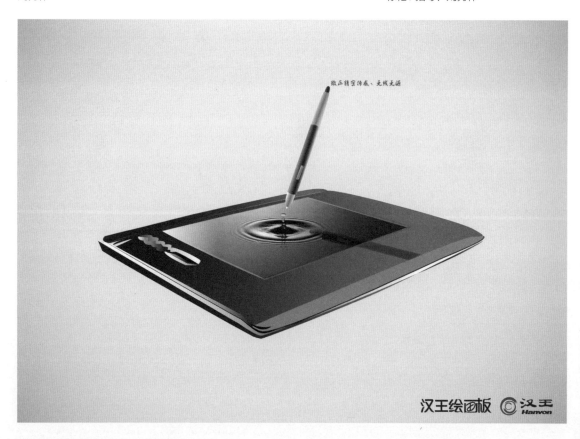

图 3-23 / 第三届全国大学生广告艺术大赛 / 入围奖 / 汉王科技：涟漪 / 作者：王雪 / 指导：刘秀伟

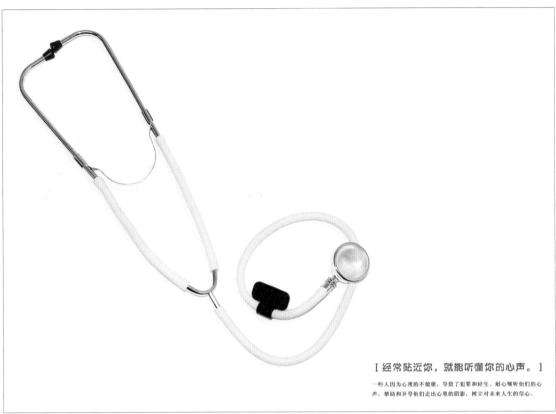

[经常贴近你，就能听懂你的心声。]

一些人因为心理的不健康，导致了犯罪和轻生。耐心倾听他们的心
声，帮助和开导他们走出心里的阴影，树立对未来人生的信心。

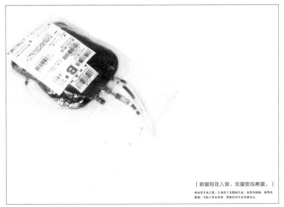

[鼓励时注入你，无望变成希望。]

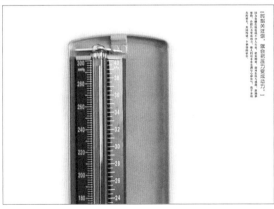

[时刻关注你，就会把压力变成动力。]

图 3-24 / 第三届全国大学生广告艺术大赛 / 入围奖 / 公益广告信心：听诊器篇 血压器篇 血袋篇 / 作者：崔欣晔 /
指导：刘秀伟

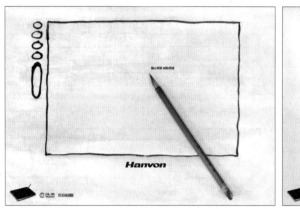

图 3-25 / 第三届全国大学生广告艺术大赛 / 入围奖 / 汉王科技：随心所欲 画你所画（毛笔篇 铅笔篇）/ 作者：周立娜 /
指导：刘秀伟

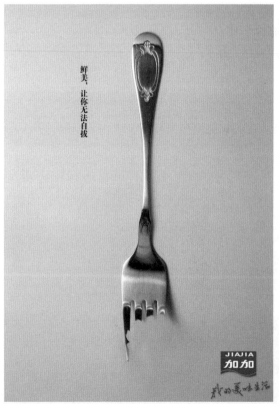
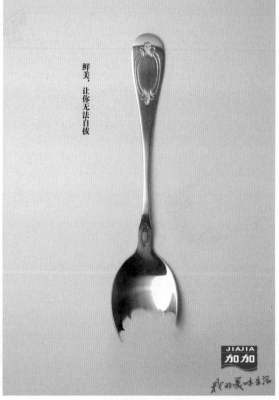

图 3-26 / 第三届全国大学生广告艺术大赛 / 入围奖 / 加加食品：叉子篇 勺子篇 / 作者：李雨濛 乔羽 / 指导：刘秀伟

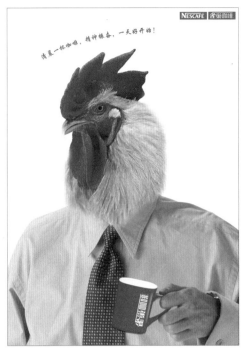
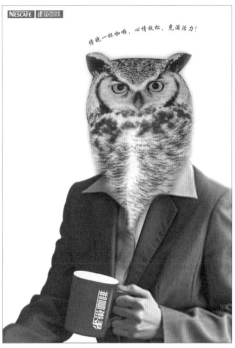

图 3-27 / 第三届全国大学生广告艺术大赛 / 入围奖 / 雀巢咖啡：公鸡篇 猫头鹰篇 / 作者：栗绍峰 赵延初 /
指导：刘秀伟

图 3-28 / 第三届全国大学生广告艺术大赛 / 入围奖 / 雀巢咖啡：开机篇 / 作者：刘璇 / 指导：刘秀伟

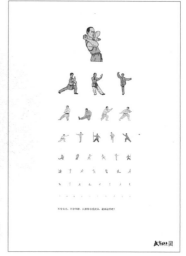

图 3-29 / 第三届全国大学生广告艺术
大赛 / 入围奖 / 雀巢咖啡：你的笑脸 /
作者：李瑞仪 / 指导：刘秀伟

图 3-30 / 第三届全国大学生广告艺术
大赛 / 入围奖 / 汉王科技：青花瓷篇 /
作者：孙月静 / 指导：刘秀伟

图 3-31 / 第三届全国大学生广告艺术
大赛 / 入围奖 / 武当山：以武会友篇 /
作者：潘章其 李晓梅 / 指导：刘秀伟

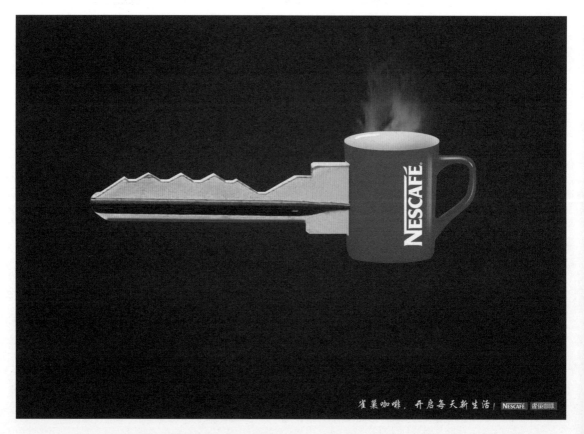

图 3-32 / 第三届全国大学生广告艺术大赛 / 入围奖 / 雀巢咖啡：开启每天新生活 / 作者：陈厚 / 指导：刘秀伟

图 3-33 / 第三届全国大学生广告艺术大赛 / 入围奖 / 山西卫视：关注民生篇 / 作者：崔小清 / 指导：刘秀伟

图 3-34 / 第三届全国大学生广告艺术大赛 / 入围奖 / 武当山：道德经篇 / 作者：李雨濛 乔羽 / 指导：刘秀伟

图 3-35 / 第三届全国大学生广告艺术大赛 / 入围奖 / 武当山：万法自然 / 作者：曲萌 / 指导：刘秀伟

图 3-36 / 第三届全国大学生广告艺术大赛 / 入围奖 / 武当山：庄周梦蝶 / 作者：乐玲玲 张宁宁 常康 / 指导：刘秀伟

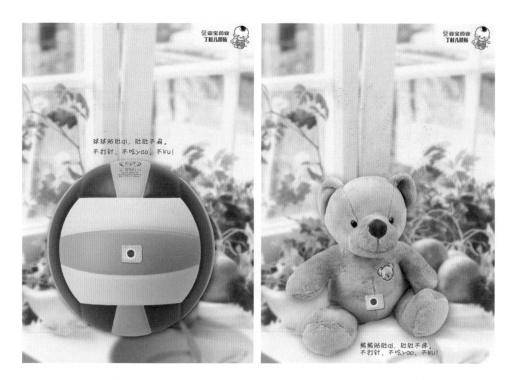

图 3-37 / 第三届全国大学生广告艺术大赛 / 入围奖 / 山西亚宝药业：球篇 小熊篇 / 作者：赵延初 栗绍峰 / 指导：刘秀伟

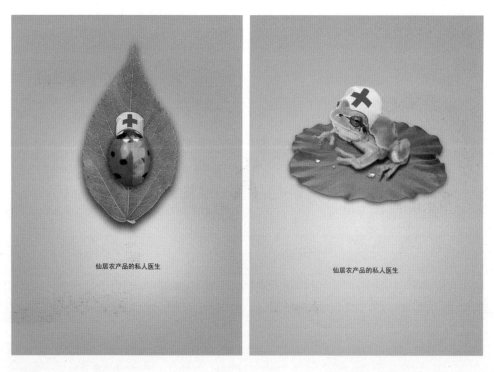

图 3-38 / 第三届全国大学生广告艺术大赛 / 入围奖 / 仙居农产品的私人医生：七星瓢虫篇 青蛙篇 / 作者：栗绍峰 赵延初 /
指导：刘秀伟

第四步
抓住创造思维深挖掘

众所周知，设计人才是极富创造精神和创新能力的创造型人才。所谓具有创新精神的创造型人才是指具有创新意识、创造性思维和创造能力的人才。心理学研究表明："创造性思维是智力活动的重要部分。它是一种摆脱了习惯定式解决问题的思维方式。它鼓励在发散性思维的基础上进行聚合思维，创造性解决问题。"其核心是创造性思维。同时，创新意识和创造能力也须以创造性思维作为基础。创造性思维是智力发展的高级形式，培养富有创造力的艺术设计人才须从创造性思维培养入手，运用恰当的方法，加强对学习者的创造性思维的训练。

一、联想思维法——培养思维的深刻性

联想思维法是根据事物之间都具有接近、相似或相对的特点，进行由此及彼、由近及远、由表及里的一种思考问题的方法。它是通过对两种以上事物之间存在的关联性与可比性去扩展人脑中固有的思维，使其由旧见新、由已知推未知，从而获得更多的设想、预见和推测。

联想思维是建立在逻辑思维之上的正确想象的必然结果。联想思维要遵守三条法则。

1. 有接近才能联想

即联想的事物之间必须有某些方面的接近与联系，能在时间或空间上使人脑与外界刺激联系起来。

2. 有相似才能联想

即联想事物对大脑产生刺激后，大脑能很快做出反应，回想起与同一刺激或环境相似之经验。

3. 有对比才能联想

即大脑能想起与这一刺激完全相反的经验。

著名美学家王朝闻说："联想和想象当然与印象或记忆有关，没有印象和记忆，联想或想象都是无源之水，无本之木。但很明显，联想和想象，都不是印象或记忆的如实复现。"在艺术创作的过程中，联想与想象是记忆的提炼、升华、扩展和创造，而不是简单的再现。这个过程中产生的一个设想可能会引发另外一个设想或更多的设想，从而不断地创作出新的作品。

想象是艺术设计人才进行创意表现的最基本也是最重要的一种思维方式。想象也是评价艺术工作者素质及能力的要素之一。想象说白了无非是在事物之间搭上关系，就是寻求、发现、评价、组合事物之间的相关关系。更进一步地讲，想象就是如何以有关的、可信的、品调高的方式，在以前无关的事物之间建立一种新的有意义的关系。如艺术设计创意常用的"詹姆斯式思维"方法，这种思维方式就是在根本没有联系的事物之间找到相似之处。具有詹姆斯式思维能力的人，有着敏锐、深邃的洞察力，能在混杂的事物表象中抓住本质特征去联想，能从不相似处察觉到相似，然后进行逻辑联系，把风马牛不相及的事物联系在一起。

联想与想象思维方法的训练，较常采用综摄法。这是由美国创造学家、麻省理工学院教

授威廉·J.戈登首创的一种从已知推向未知的创造技法。综摄法有两个基本原则：异质同化——运用熟悉的方法和已有的知识，从而提出新设想；同质异化——运用新方法"处理"熟悉的知识，从而提出新的设想。

这种训练，先由老师分析问题，然后将学生分成若干个小组，每组由一名学生主持。

第一阶段，基本思路：提出问题——→分析问题——→解决问题的试行方案——→确定解决问题的目标。

第二阶段，解决问题设想：类比的设想——→类比的选择——→类比的研究（此阶段采取戈登提出的综摄法的四种类比方法，即自身类比、直接类比、象征类比和理想类比）。

第三阶段，得出结论。

再者，根据思维中的想象离不开联想这个心理过程，再根据具体目标进行大量的有关想象的训练。例如，由"速度"这个概念，人们头脑中会闪现呼啸而过的飞机、奔驰的列车、自由下落的重物等，随之还会产生"战争""爆炸""闪光""粉碎"等一系列联想。再如，由叶的形状产生象的联想，如手、花、小鸟和山脉等；由叶的质感产生意的联想，如轻柔、飘逸、旋转、甜美、润泽和生命等。

另外，阅读和欣赏优秀文学艺术作品。当一个人在欣赏他所喜爱的作品时，会感受到一种独特的环境和气氛，并从中产生特定的联想。如从唐代张若虚的《春江花月夜》的优美诗句中，我们可以联想到波涛汹涌的江水、一望无际的大海、清冷宁静的月夜、如梦如歌的乐曲和处于这种情景之下人的内心境界。

二、发散思维法——培养思维的灵活性

发散思维法又称辐射思维法，它是从一个目标或思维起点出发，沿着不同方向，顺应各个角度，提出各种设想，寻找各种途径，解决具体问题的思维方法。根据美国学者吉尔福特的理论研究，与人的创造力密切相关的是发散性思维能力与其转换的因素。他指出："凡是有发散性加工或转化的地方，都表明发生了创造性思维。"

发散思维的培养是创造性思维训练的一个重要环节。发散思维的培养应围绕四种技能进行。

1. 流畅性

是指在短时间内表达出不同观点和设想的数量。培养学习者的思维速度，使其在短时间内表达较多的概念，列举较多的解决问题方案，探索较多的可能性。

2. 灵活性

是指多方向、多角度思考问题的灵活程度，培养从不同的角度灵活考虑问题的良好品质。

3. 独创性

是指产生与众不同的新奇思想的能力。培养大胆突破常规、敢于创新的创造精神。

4. 精致性

是指对事物描述的细致、准确程度。

在学习过程中，要有意识、有步骤地扩大思路，尝试从多角度思考问题，从而达到训练和培养发散思维的目的。

美国心理学家 S. 阿瑞提说："发散思维如果不与逻辑思维过程相匹配，就甚至可能使我们得精神病。"许多大学生思维活跃、敏捷，具有很强的独立性和独特性。可是，他们的思想往往脱离实际，理论背离实践的倾向有时还比较严重，从直接的意义上说，这是缺乏逻辑思维的表现。因为其不善于运用逻辑思维对已有的知识和经验进行鉴别、筛选、联结和组合，这样就可能只获得"消极的思维独创性"。因此，学习者应重视对逻辑思维的训练，如"头脑风暴法"的训练。

头脑风暴法是美国 BBDO 广告公司创始人亚历克斯·奥斯本（Alex Faickney Osborn）于 1938 年首创的。该方法用于培养学习者的创造性思维，其基本原则是在集体解决问题的过程中，通过暂缓评价，以便于学习者踊跃发言，从而引出多种多样的解决方案。为此训练中要遵守以下规则。

① 禁止提出批评性意见（暂缓评价）。

② 鼓励提出各种改进意见或补充意见。

③ 鼓励各种想法，多多益善，追求数量。

④ 追求与众不同的、关系不密切的，甚至离题的想法。

为了便于启发学习者思考，防止冷场，可以将启发性问题排列成表，在讨论中使用。

头脑风暴法通过多人集体讨论，相互启迪，激发灵感，从而引起创造性思维的连锁反应，形成综合的创新思路。为了发扬该法的优点、克服局限性，德国形态分析法专家霍利格改进并发明的默写式 635 法、日本创造学家高桥诚

提出卡式集中设想的 CBS 法等均属于头脑风暴法的改进类型。研究表明，通过"头脑风暴法"的训练，学习者在创造性测验中，其创造性分数确实有所提高。

三、收敛思维法——培养思维的整合性

收敛思维也称聚合思维或集束思维，是在已有的众多信息中寻找解决问题的最佳方法的思维。在收敛思维的过程中，要想准确发现最佳的方法或方案，必须综合考察各种思维成果，进行综合的比较和分析。因此，综合性是收敛思维的重要特点。收敛式综合不是简单的排列组合，而是具有创新性的整合，即以目标为核心，对原有的知识从内容和结构上进行有目的的选择和重组。

在长期的学习中，我们习惯把问题加以分解，把世界拆成片段来理解，这显然能够使复杂的问题变得容易处理。但是无形中，我们却付出了巨大的代价，全然失掉了对"整体"的连属感。格式塔心理学认为，学习知识首先要从整个关系模式中认识事物。在传统教学中，授课人在讲授时，总是采用分析的方法，一章一节地相继进行。而这种做法的缺陷在于打破了知识信息体系的整体性，弱化了学习者的整合思维能力。为了弥补这个缺陷，就需要对学习者进行收敛思维的训练。

收敛思维训练的具体方法有很多，常见的

有抽象与概括、分析与综合、比较与类比、归纳与演绎、定性与定量等。在专业课学习中，可采用以下方法来培养收敛思维。

1. 抽象与概括的训练

"去粗取精、去伪存真、由此及彼、由表及里。"这十六个字说明了科学的抽象和概括的一般步骤。引导学习者积极思维，找出相关知识之间的内在规律，加以抽象和概括，这样知识就学得活，问题就解决得透，记忆就会深刻，掌握就会牢固，能收到事半功倍的效果。

2. 归纳与演绎的训练

归纳法又称归纳推理，是从特殊事物推出一般结论的推理方法。演绎法又叫演绎推理，是从一般到特殊的推理方法。在认识过程中，归纳和演绎是相互联系、相互补充的。传统的专业课教学方法一般是先讲原理，然后再讲实例。这种演绎式教学方法虽有利于求同思维的培养，但却不利于创造性思维的发展。而归纳法教学有利于收敛思维的培养。因此，从"特殊——一般"的归纳式教学法有助于逻辑思维的发展，有助于弥补专业课逻辑推理不足的缺陷，更有助于创造性思维能力的培养。

3. 比较与类比、分析与综合的训练

创造性思维是一种综合性思维。法国遗传学家 F. 雅各布说："创造就是重新组合。"比较、类比和分析是一种联动性思维。它可以激发人们的情感，启发人们的智慧，提出独特性的方法；可引导学习者对相关知识进行比较、类比、分析和综合，遵循"发散——收敛——再发散——再收敛"和"感性认识——理性认识——具体实践"的认知过程，培养其创造能力。

俄国作家托尔斯泰说过："知识，只有当它靠积极的思维得来而不是凭记忆得来的时候，才是真正的知识。"在专业课的学习中，有的放矢地加强对发散思维和收敛思维的训练，可以促进创造性思维能力的形成和个性特长的发展。同时，个人的其他素质，如情感、兴趣、意志等，亦可以得到相应的提高。

四、逆向思维法——培养思维的独创性

逆向思维法是相对于习惯思维而言的，也就是从相反的方向来考虑问题的思维方法，它常常与事物的常理相悖，但却达到了出其不意的效果。因此，在创造性思维中，逆向思维是一个重要的组成部分。

逆向思维法有如下三大类型。

1. 反转型逆向思维法

这种方法是指从已知事物的相反方向进行思考，常常从事物的功能、结构、因果关系等三个方面作反向思维。例如，一则候车亭广告犯了大忌，效果却出奇的好，其表现形式是整个画面没有图，全是字，密密麻麻的一堆汉字。下面讲述的就是中国移动大众卡的系列户外广告："喂，儿子，妈妈快到家了。作业做完了吗？你看你，都读高中了，还要我操心，现在竞争多激烈。人家隔壁王师奶的儿子都出国了。唉，要不等你大学毕业了，也去外国留学吧，到时

候也把我接过去看看，你妈长这么大，还没出过国呢，也不知道好不好。儿子，你说人家那边有人懂中国话吗？要是不懂……刚才说到哪儿了？哦，竞争激烈……有神州大众卡，再多话说也不怕。"以汉字作为创意表现主元素的广告不少，但多是利用一个或不多的几个汉字的字形和字义做文章，像这种以一百几十个汉字组合而成的啰哩啰唆的家常话做主画面的还真少见。"少见"，正是它吸引人的唯一原因。打破常规、逆向思维是广告创意中的一匹黑马，在策略的指导下运用得当，它会显示出强大威力；但它同时是把双刃剑，如果脱离了策略和品牌定位，乱用的结果还不如不用。

2. 转换型逆向思维法

这是指在研究一问题时，由于解决某一问题的手段受阻，而转换成另一种手段，或转换思考角度，以使问题得到顺利解决的思维方法。如历史上被传为佳话的司马光砸缸救落水儿童的故事，实质上就是一个用转换型逆向思维法的例子。由于司马光不能通过爬进缸中救人的手段解决问题，因而他就转换为另一手段——破缸救人，进而顺利地解决了问题。再如，"百威"啤酒的《狗与骨头篇》也是用的这种方法。

3. 缺点型逆向思维法

这是一种利用事物的缺点，将缺点变为可利用的东西，化被动为主动，化不利为有利的思维方法。这种方法并不以克服事物的缺点为目的，相反，它是化弊为利。

实际上这类创意在使用中有较大的风险，尤其在广告创意中较少运用。应注意的是：当你在常规思维创意上实在是"黔驴技穷"时，不妨在慎思之后，偶尔使用这一手法，也许更能达到出其不意、出奇制胜的效果。比如，一家饭店周围名店林立，而且各类美好的广告语几乎都已用过，这家饭店却打出了"全市最差的厨师，全市最差的菜肴"的广告，没想到竟然食客如云。

大凡创造型人才，都具有鲜明的个性。个性虽不属于智力和思维，但它却与一个人思维品质的形成有着密切的关系。我们很难想象一个没有事业心、思想保守、唯唯诺诺、缺乏主见的人，能够有什么创造。因此学习者也应大力培养自身独特的个性。创造心理学和人才学的研究表明：创造型人才的个性培养主要应包括以下几个方面。① 远大的理想和强烈的事业心；② 个性的独立性；③ 意志的坚定性；④ 一丝不苟的态度。因此，学习者也要针对上述方面进行训练。

学生优秀获奖作品

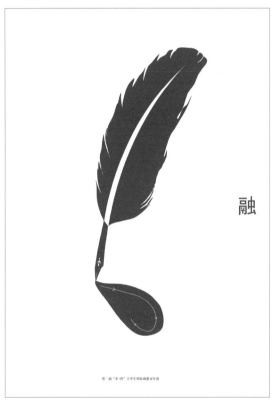

图 4-1 / 第一届"东+西"大学生国际海报双年展 / 优秀
奖 / "东+西"主题海报 / 作者：单林 / 指导：刘秀伟 夏小奇

图 4-2 / 第一届"东+西"大学生国际海报双年展 / 优秀
奖 / 公益：融 / 作者：于美瑾 / 指导：刘秀伟 夏小奇

① "东 + 西" → 上北,下南,
　　　　　　　左西,右东

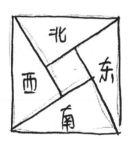

② 中 西 文 化 相 互 融 合

↓

"融"

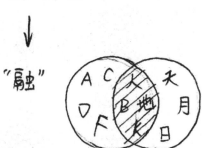

③ 中文为东方文化的代表
　　英文为西方文化的代表

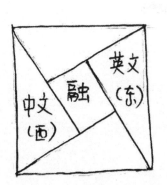

图 4-3 / 第一届"东 + 西"大学生国际海报双年展 / 金奖 / 融 / 作者：纪晓娜 / 指导：刘秀伟　夏小奇

图 4-4 / 第二届 "东 + 西" 大学生国际海报双年展 / 入围奖 / 颂情系列：祝福篇 援助篇 / 作者：
王欢欢 / 指导：刘秀伟 夏小奇

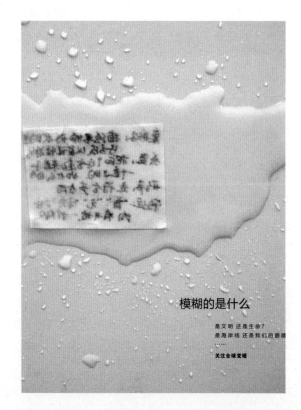

图 4-5 / 第二届 "东 + 西" 大学生国际海报双年展 / 入围
奖 / 模糊的是什么 / 作者：刘晓臣 / 指导：刘秀伟 夏小奇

图 4-6 / 第二届 "东 + 西" 大学生国际海报双年展 / 入围奖 / 暖系列: 窗户篇 门篇 / 作者:
邱珊 / 指导: 刘秀伟 夏小奇

图 4-7 / 第二届 "东 + 西" 大学生国际海报双年展 / 入围
奖 / 暖 / 作者: 张雅婧 / 指导: 刘秀伟 夏小奇

① 当今自然环境不断受到破坏，水资源由于逐渐
受到破坏与污染，而变得尤为珍贵。

② 由"水"想到了乌鸦喝水的故事。

③ 如果没有了水，那么口渴的乌鸦嘴再长也
不会有水喝，终究是徒劳。

④ 用受环境所迫的嘴巴变长的变异乌鸦
来唤醒人们对水资源的保护。

图 4-8 / 第三届"东 + 西"大学生国际海报双年展 / 三等奖 / 取水 / 作者：王雅宁 / 指导：刘秀伟 夏小奇

图 4-9 / 第三届"东＋西"大学生国际海报双年展 / 优秀奖 / 起源 / 作者：刘伟 / 指导：刘秀伟 夏小奇

图 4-10 / 第三届"东＋西"大学生国际海报双年展 / 入围奖 / 快乐生活 快乐羊城：食 行 衣 住 / 作者：张烨 / 指导：刘秀伟 夏小奇

图 4-11 / 第三届"东＋西"大学生国际海报双年展 / 入围奖 / 牛头牌企业文化标语暨商品广告设计：匹诺曹（一）/ 作者：高瑞涛 曲晓艺 / 指导：刘秀伟 夏小奇

图 4-12 / 第三届"东 + 西"大学生国际海报双年展 / 入围奖 / Royal Elastics 品牌形象创意设计：暴走新城市
艺术之涂鸦 / 作者：高瑞涛　周怡君　曲晓艺　宋诗婷 / 指导：刘秀伟　夏小奇

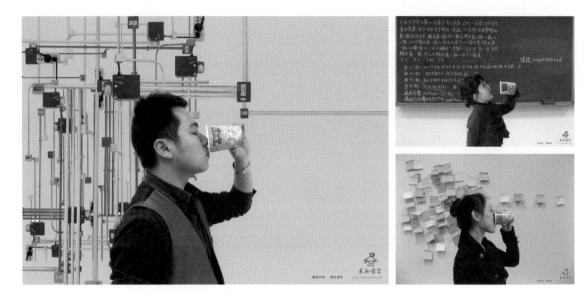

图 4-13 / 第三届"东 + 西"大学生国际海报双年展 / 入围奖 / 牛头牌企业文化标语暨商品广告设计：匹诺曹（二）/ 作者：高瑞涛 曲晓艺 / 指导：刘秀伟 夏小奇

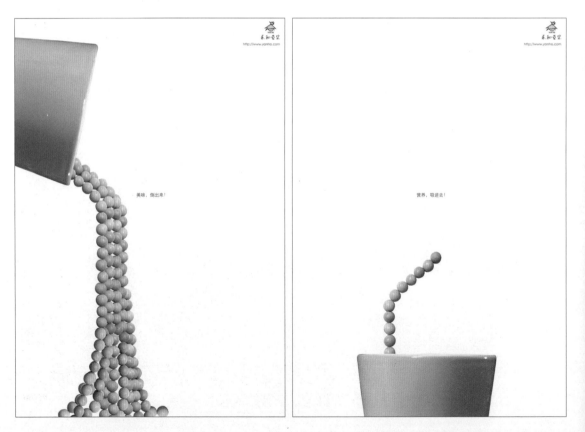

图 4-14 / 第三届"东 + 西"大学生国际海报双年展 / 入围奖 / 永和豆浆品牌形象广告设计：黄豆真"豆"（倒出来篇 吸进去篇）/ 作者：曲晓艺 / 指导：刘秀伟 夏小奇

第五步
用思考解决创意难题

懒惰平庸的人，不善于思考，他们习惯了一种固定的、常规的思维模式，这种思维模式制约了他们摆脱困境的时机，也制约了他们超脱事实以外、客观理性看待问题的眼界；而能成大事的人却时时在思考，他们像猎鹰一样总是在思考中寻找时机，在行动中辨明方向。在充满风风雨雨的生命路上，有许多现实问题，必须自己一一面对和解决。

思考有主动思考与被动思考。主动思考是在做事情之前，对事情未来的发展方向做了全方位周密的设想，想到了事情在发展过程中可能发生的种种预设，然后做好了相应的对策与安排。被动思考则是在不利于己的相关事件发生以后，去思考一些补救的方式、方法。

聪明的人主动思考，懒惰的人被动思考。成就一个人伟大事业的前提，就是懂得主动思考。思考是设计积累的第一步，也是设计升值保险的第二步。

疏于思考的人，是凭经验盲目地生活，或许你会暂时活得很轻松，但不思考的人生会在你今后的生活道路上留下一处处伏笔，总有一天疏于思考的后果会让你用更大的代价为它买单。

学会思考，我们才能客观地去看待问题，我们才会知道设计中什么是大、什么是小、什么是主、什么是次、什么是重、什么是轻。学会思考，我们才会懂得取舍，懂得放弃；学会思考，我们才能做到笑看人生，游刃有余。

思考是一种生活的态度，思考也是一种淡定的选择。停下你的脚步，不要为利益所驱，不要为情感所惑，给自己一点时间，慢慢地思考，认真地思考，让未来的人生没有遗憾，让流失的岁月不再悔意迭迭。

一、处于放松状态

拥有创造力即意味着放松身心，进入自己内心的这一境界之中，运用所谓的"无穷的智慧"。这是我们每个人都拥有的天赋，它有待于你去发掘。我们每个人都是拥有才华的生命个体，因为我们都能够汲取相同的无尽之源，我们都天生被赋予了这样的厚礼。用点时间，做令自己感到愉快的、能够带来欢乐的、自己热爱的或能够使自己全身投入的事情。比如沉思、散步、游泳、阅读令人心情愉快的文字，或者记日记——写下你的想法（这会对设计思考相当有帮助）。想一想，什么赋予你积极向上、源源不断的能量与活力，从而使你心怀感激。当感受到生命中得到的美妙祝福与馈赠时，你的心中便有了爱，你会很快感到心灵的释然，内心感到朦胧的温暖。在这感受到温暖和爱意的时刻，你的心便向创造力敞开了大门。

二、从图画到灵感

从创造力出发时，我们拥有的是一片丰腴的土壤，不存在任何束缚。只有当我们从竞争的角度考虑时，限制和短缺才会被考虑进来。首先试着去想象打动你的美好事物。翻阅含有能够激发人思维的图片的书籍，参观美术馆，读启发人灵感的文字，与能够使你冷静的人交

谈。其次是图画。这也许听起来有些可笑，但确实是发掘自身创造力的有效方法之一。图画促使你从不同的角度观察事物。在这一点上，强力推荐加利福尼亚大学艺术学教授贝蒂·艾德华（Betty Edwards）所著的《像艺术家一样思考》（原版名称 *The New Drawing on the Right Side of the Brain*）一书以及她所写的与之配套的手册。这本书是专门为那些从未受到过绘画训练的人撰写的，有五天神奇课：① 画自画像；② 把自己倒着画；③ 变左脑思维为右脑思维；④ 开发创造力；⑤ 仅仅五天你对世界的看法已经发生改变。因此，这本书还有另一个名字《五天学会绘画》。

三、寻找替代方案

所谓"更有创造性"是一种不恰当的说法。你本身就是一个具有创造性的个体。然而，你可以通过实践使自己变得更加成熟，或者更深入地理解围绕在你身边的创造能量，这种能量是你在任何时候都可以无限汲取的。设计思考是要保持好奇心的。试着问自己，如何以不同的方式完成同一件事情。当你想到了一个问题的解决方案之后，再问一问自己："有什么其他方式做这件事呢？"心理上建立起这样的一种态度——"总有另一种方法"，即便其他方法看起来似乎"不可行"时，也要如此。不要将任何你想到的点子拒之门外，不要轻易对它们作出判决。重视每一个从你的大脑里冒出来

的主意，哪怕是那些看起来"愚蠢"或"显而易见"的想法。这个方法能够催生更多有创造性的想法从你的脑海中浮现出来。

四、把思考落在纸上

用一叠活页纸（或者一个笔记本，更推荐用活页纸，这样你不会因为要保持纸页的整洁和内容相互间的组织性而感到拘束）写下思考中你的大脑里冒出的一切：随意的词语、主意、想法……有时，你也许会想要把一些元素圈在一起或在它们之间划线，来将不同的主意联系在一起。当灵感闪现时，一定要抓住它。这时如果你突然想到了另一个主意，先把它简略地记在同一张纸上或另一张空白的纸上。从一些念头和要点出发，有时候一开始它们还显得很蹩脚，但是一旦进入了"思维流"里面，一幅作品就开始逐渐在眼前现出雏形。

带着一支笔、一个本子和疑问去图书馆泡一天！找些自己很感兴趣的书和一些不怎么感兴趣的书，一些书比较偏重设计，一些书可能偏重文字。主要目的就是让自己心情舒展开，把思维放开、放远点，神游书海。如果脑子里有出现类似灵感的东西一定要把它记到本子上。如果看到好的设计案例，告诉自己不能偷懒，要把它临摹下来；如果看到一段文字，觉得它可能可以帮你走出瓶颈，你就要乖乖地把它记下来。这时最有成就感的就是笔记本用完了，笔芯写完了，瓶颈也突破了，满意的案子出来了。

学生优秀获奖作品

① 网瘾 → 网络（Internet）→ 电脑

② 电脑 → 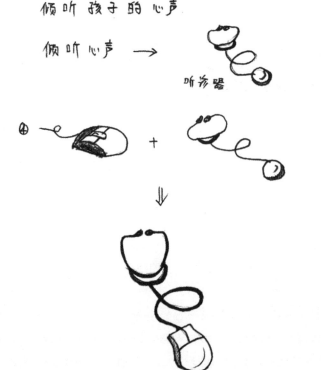 鼠标

③ 孩子染上网瘾 是由于缺乏家庭关爱，
 家长与孩子之间少有沟通，父母很少去
 倾听 孩子的 心声

 倾听心声 →

 听诊器

④ + ⇓

表明 倾听孩子心声的重要性。

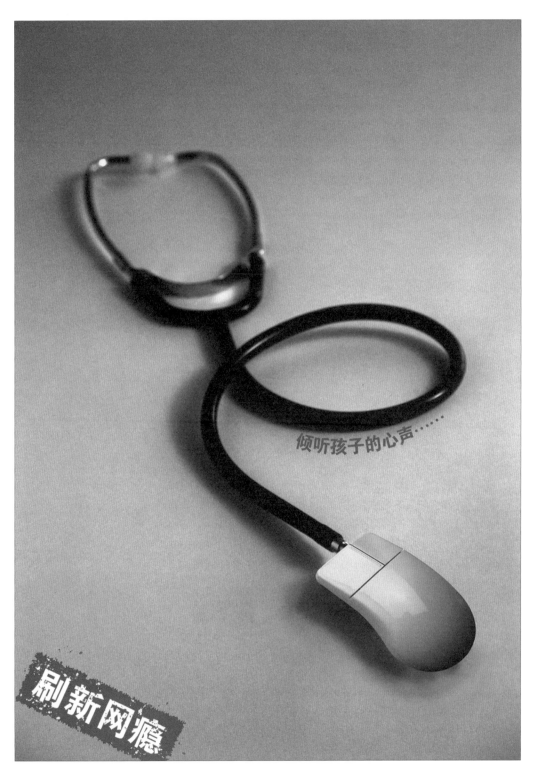

图 5-1 / 第一届 "构建和谐社会，大学生先行全国数字艺术设计作品大赛" / 二等奖 / 听诊器 / 作者：李洋 / 指导：刘秀伟

① 随着人们对自然的不断利用,索取,水资源变得
尤为珍贵.

水

② 水的英文单词为 water

"水" → WATER

③ 用书法这一具有中国特色的表现手法,用墨迹的
由重到浅,表现水资源的逐渐枯竭.

WATER

重 ——→ 浅

暗示⟹

水资源逐渐枯竭

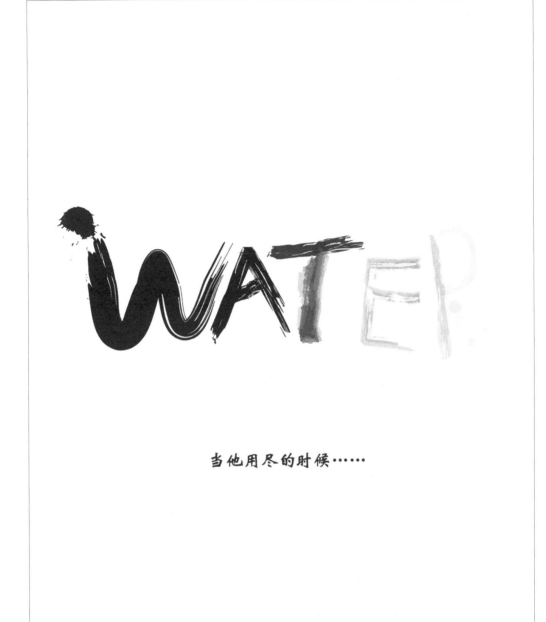

图 5-2 / 第一届"构建和谐社会，大学生先行全国数字艺术设计作品大赛"/ 三等奖 / 节约社会 / 作者：柳冰 /
指导：刘秀伟

对草坪的践踏是不文明
行为的一种，将踩在草坪
上的脚印放大，让人感
到这种行为对环境的
破坏，时刻爱护草地。

脚印

放大

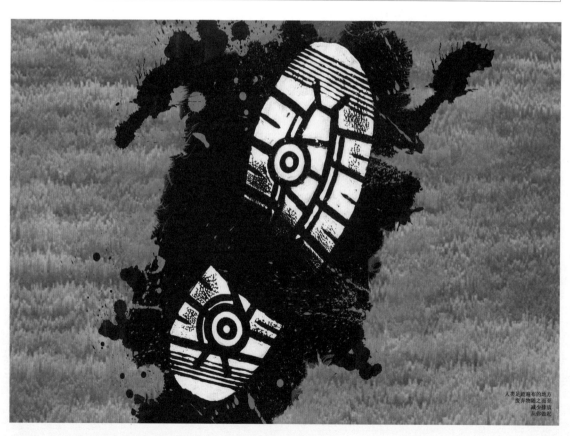

图 5-3 / 第二届"构建和谐社会，大学生先行全国数字艺术设计作品大赛" / 一等奖 / 从你做起 / 作者：黄楠 / 指导：刘秀伟

图 5-4 / 第二届"构建和谐社会，大学生先行全国数字艺术设计作品大赛" / 入围奖 / 卡尼尔：馒头篇 / 作者：张文姝 / 指导：
刘秀伟

图 5-5 / 第二届"构建和谐社会，大学生先行全国数字艺术设计作品大赛" / 入围奖 / 感动青春 / 作者：王思月 / 指导：
刘秀伟

视力表 → "心"视力

图 5-6 / 第三届"构建和谐社会，大学生先行全国数字艺术设计作品大赛"/ 一等奖 / 公益广告信心："心"视力表 / 作者：陈厚 / 指导：刘秀伟

火柴是由树木 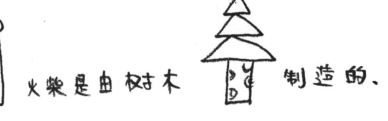 制造的。

用火柴摆成树木，表示"我们曾是一家人"的主题。

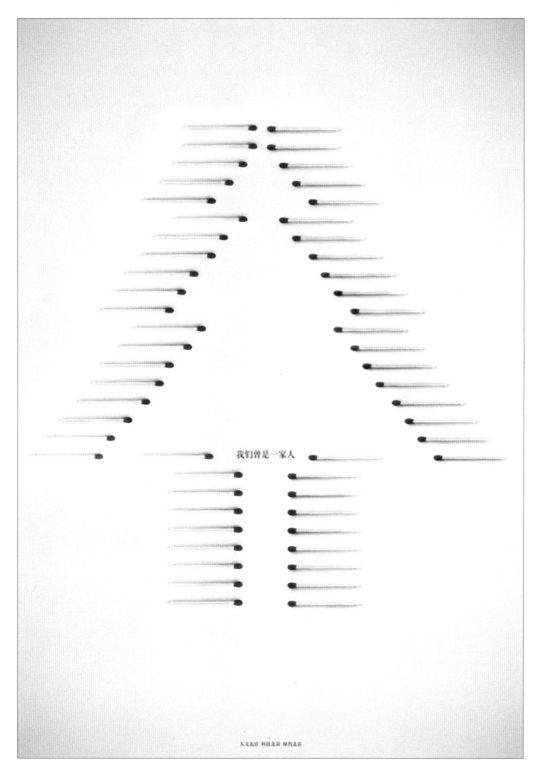

5-7 / 第三届"构建和谐社会，大学生先行全国数字艺术设计作品大赛" / 三等奖 / 我们曾是一家人 / 作者：
王雪 / 指导：刘秀伟

口红

眼影盒

口红 + 水果

眼影盒 + 水果

表明"合理膳食，天然美容"

图 5-8 / 第四届"构建和谐社会，大学生先行全国数字艺术设计作品大赛"/ 金奖 / 合理膳食，天然美容 / 作者：王雪 / 指导：刘秀伟

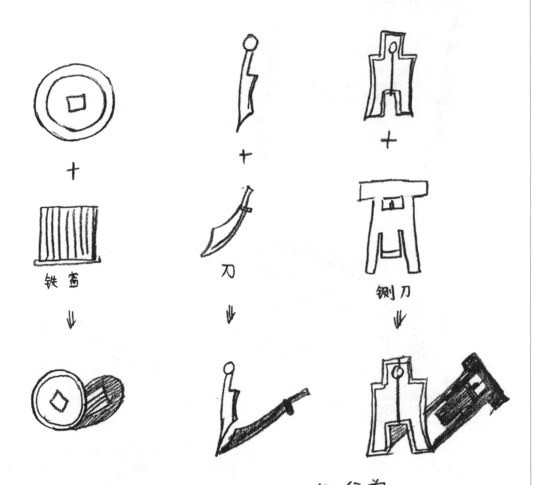

表明贪污受贿是害人害己的行为。

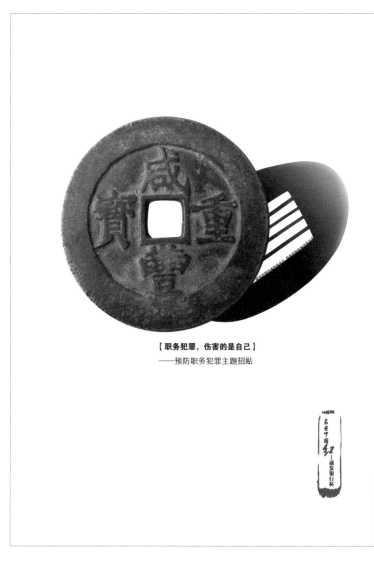

【职务犯罪，伤害的是自己】
——预防职务犯罪主题招贴

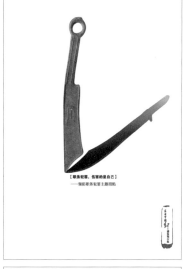

【职务犯罪，伤害的是自己】
——预防职务犯罪主题招贴

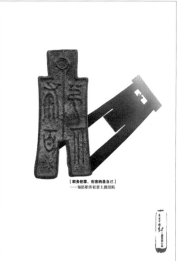

【职务犯罪，伤害的是自己】
——预防职务犯罪主题招贴

图 5-9 / 第四届"构建和谐社会，大学生先行全国数字艺术设计作品大赛" / 银奖 / 古币系列 / 作者：郭明宇 / 指导：刘秀伟

代表海洋

机器人 + 大树 代表人与自然.

用生活中的各个场景构成鲸鱼、机器人,代表人与
环境的和谐相处.

图 5-10 / 第四届"构建和谐社会,大学生先行全国数字艺术设计作品大赛" / 银奖 / 大海 大地(一) / 作者:钟沛霖 / 指导:
刘秀伟

图 5-11 / 第四届"构建和谐社会，大学生先行全国数字艺术设计作品大赛"/ 银奖 / 大海 大地（二）/ 作者：
钟沛霖 / 指导：刘秀伟

表达"绿树成荫"的思想.

图 5-12 / 第四届"构建和谐社会，大学生先行全国数字艺术设计作品大赛"/ 铜奖 / 绿树成荫 / 作者：李思 / 指导：
刘秀伟

 炮弹 ← 糖衣炮弹 → 糖 巧克力球

表明 糖衣炮弹的
危害，要时刻保持
头脑的清醒

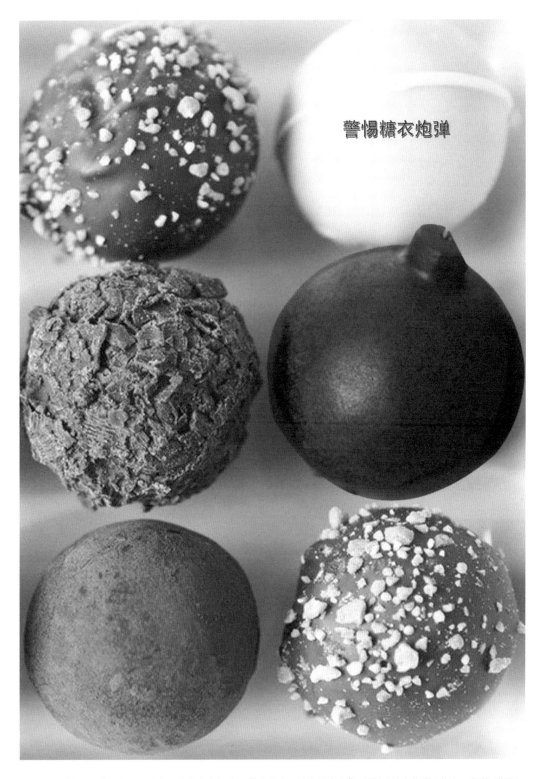

图 5-13 / 第四届"构建和谐社会，大学生先行全国数字艺术设计作品大赛"/ 铜奖 / 糖衣炮弹 / 作者：鲁萌 / 指导：刘秀伟

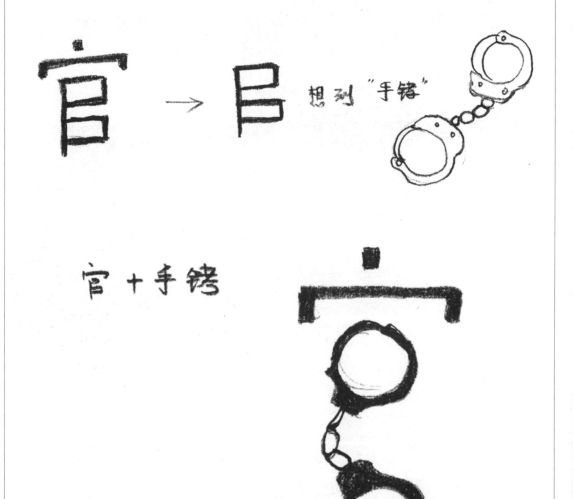

官 十 手铐

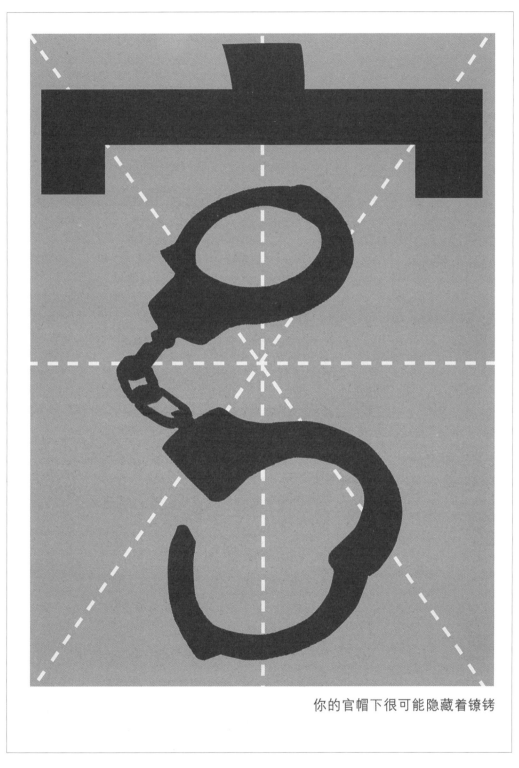

你的官帽下很可能隐藏着镣铐

图 5-14 / 第四届"构建和谐社会，大学生先行全国数字艺术设计作品大赛" / 铜奖 / 你的官帽下很可能隐藏着镣铐 / 作者：王丽 / 指导：刘秀伟

图 5-15 / 第四届"构建和谐社会，大学生先行全国数字艺术设计作品大赛" / 优秀奖 / 今天 昨天 / 作者：王薪茜 / 指导：
刘秀伟

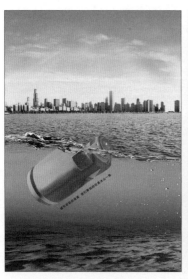

图 5-16 / 第四届"构建和谐社会，大学生先行全国数字艺术设计作品大赛" / 优秀奖 / 冰山一角：电池篇 轮胎篇 塑料篇 / 作者：
宫甜甜 / 指导：刘秀伟

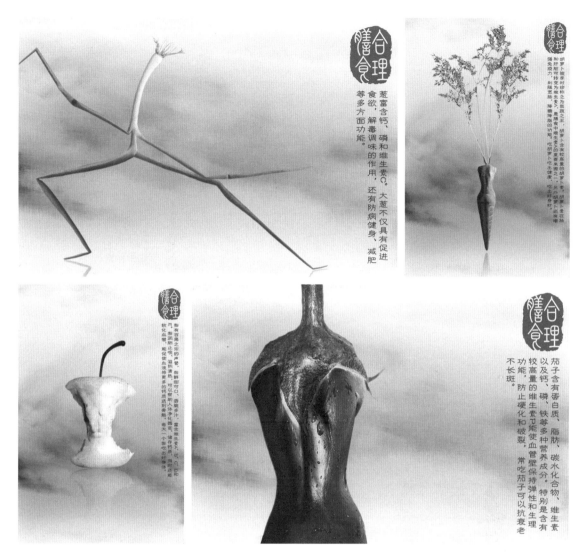

图 5-17 / 第四届"构建和谐社会，大学生先行全国数字艺术设计作品大赛" / 优秀奖 / 吃出健康：大葱篇 胡萝卜篇 梨篇 茄子篇 / 作者：李化帅 / 指导：刘秀伟

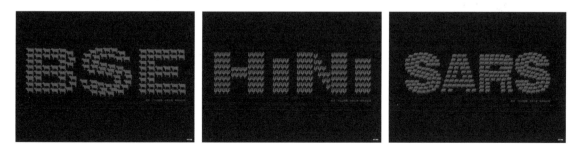

图 5-18 / 第四届"构建和谐社会，大学生先行全国数字艺术设计作品大赛" / 优秀奖 /BSE 疯牛病之牛篇 H1N1 禽流感之鸡篇 SARS 非典之果子狸篇 / 作者：王雨辰 / 指导：刘秀伟

图 5-19 / 第四届"构建和谐社会，大学生先行全国数字艺术设计作品大赛"/ 优秀奖 / 谁说纸人不堪一击：跑步篇 太极篇 /
作者：赵璐 / 指导：刘秀伟

 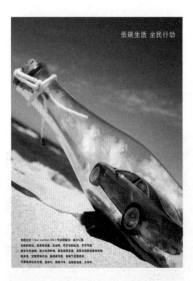

图 5-20 / 第四届"构建和谐社会，大学生先行全国数字艺术设计作品大赛"/优秀奖 / 你可知道自己吃的是什么 / 作者：王超群 / 指导：刘秀伟

图 5-21 / 第四届"构建和谐社会，大学生先行全国数字艺术设计作品大赛"/优秀奖 / 千年羊城 南国明珠 / 作者：王力帅 / 指导：刘秀伟

图 5-22 / 第四届"构建和谐社会，大学生先行全国数字艺术设计作品大赛"/优秀奖 / 低碳生活 全民行动 / 作者：吴岩 / 指导：刘秀伟